透視建築

Looking
into
Architecture

漢寶德 著

黃健敏 攝影

透視建築

Looking into Architecture

漢寶德 著

黃健敏 攝影

藝術家出版社

代序——辛酸的建築歲月

《中國時報》人間副刊的老編楊澤兄邀我參加他的少壯陣營，寫一年的每周專欄，我推辭了一陣子，禁不起他「你尚不老」的鼓勵，半推半就，又被套在框框裏頭了。

記得近卅年前，高信疆到東海大學去約我在人間副刊寫專欄的往事，恍如隔世，當時尚不到四十歲，在東海擔任建築系主任，有雄心壯志，面對世事卻萬般無奈。自己辦雜誌，寫寫專業的文章，對於與國計民生頗有相關的建築，實在沒有多大幫助。可想而知，能在一個大報上寫寫專欄，不失為發洩悶氣的理想好管道。所以開始以也行的筆名寫「門牆外話」是滿當一回事的，每天都在盤算著寫作的題材。信疆喜歡我的文章，一年不到，就寫了上百篇。並由時報出版公司出版了《龍套的哲學》的集子。

以後的若干年，在忙碌的公私生涯中，幾乎一直用筆名寫方塊，逐漸成為生活中的一部分。但是隨著歲月的逝去，越發體會到專欄中言論的成份實在沒有甚麼作用。原本希望通過文字，對於時政中我們了解的部分，溫和的表達一些意見，盡讀書人的一份責任。然而我逐漸發現，主其事者極少參考別人的意見。他們對建議多嗤之以鼻，對批評卻記恨在心。他們喜歡沒有聲音的人。而不痛不癢的方塊文章，過去叫做報屁股，除了在讀者中得到少數知音外，無補於實際。

年事漸長，心情有很大的改變。對人間世有了相當的了解，已不再相信文章濟世之說了。回頭看看今天少壯作家朋友的文章，比起我們這一代，他們聰明得多了，他們寫的若不是人生的智慧，就是專業的知識，對於讀者是很有實際幫助的，我應該向他們學習才對。

再次拾筆，以本名混在年輕朋友間寫專欄，要寫些甚麼呢？想來想去，只有回到我所熟悉的建築。

我已經很多年沒有好好的寫建築了，有一度自認完全離開了這一行，把建築丟在腦後。這些年來，我沒有認真的做建築，寫建築，但卻沒有停止看建築，想建築。生活在現代的都市社會中，怎麼可能對建築環境沒有反應？「人老心不老」，我對環境反應之敏感度並沒有稍減。我會欣賞年輕人的創意，也會為惡劣的作品感到厭煩，對令人不愉快的環境感到憤怒。對於建築，我真的沒有老的感覺。

　　然而歲月也使我更能體會建築人的辛酸，人類與建築真有糾纏不清的關係。自有文明以來，人人都需要建築，卻不真正了解為甚麼需要建築，因此人類建造居住環境的歷史，實在是一筆糊塗帳！它表現出人類的聰明與愚蠢，真誠與虛偽，可愛與可恨！在這樣一個愛恨難分的關係之間，建築人能做甚麼呢？

　　其實這筆糊塗帳就是所謂建築文化。這筆帳既然不容易釐清，建築文化就不是一門說得明白的學問，我很願意把我這雙老眼觀察到的一些建築現象，藉此次藝術家出版社將之前發表文章編輯成冊的機會，向讀者們做個報告。由於人與建築的關係充滿了矛盾，我所看到的恐怕也是模糊不清，難以滿足讀者的好奇心。轉眼間，一年的專欄落幕了，健敏認為應該結集出書，由他負責配圖，我慨然允諾。能把隨意的觀察，由藝術家出版社編輯成冊，使我有些許成就之感，我要感激他們。此書雖不能傳之後世，至少可供建築愛好者多些話題吧！然而人生本不就是這樣嗎？

2002年秋於世界宗教博物館

5

目錄

目錄

目錄

目錄

請瞭解建築，尊重建築

傳統上建築師是要人家找上門的。
可是在今天的商業社會裡，
除非向大家證明建築師的價值所在，
別人怎麼知道應該尊重建築師呢？

我參加了一個結婚喜筵，在筵會上遇到了一位多年不見、晚我幾班的同學，他當選了建築師公會的理事長^(註一)。在熱切的寒暄之後，問我建築師公會^(註二)可以做些甚麼事情。我立刻回答說，讓我想想，有很多事可做。其實，答案我早就有了。

我的答案是：讓社會瞭解建築師的貢獻，為建築師爭得一定的社會地位、創作的空間。

建築師公會在各種法定的民間社團中是得天獨厚的。它不但向入會的會員收取高額會費。而且通過會員預收設計費的機制，累積相當多的利息收入。這些錢做甚麼用呢？過去若干年來很少做些真正有利於這個行業與社會的事，大多變成了會員的福利金。

在數年前，建築師們並不真正需要這些福利，如高額的車馬費或旅遊津貼等。需要的是讓社會大眾認識建築師。

建築是一個重要的行業。它不但是經濟發展的動力之一，而且是生活環境的創造者。住在城裡的人，舉目望去，處處可見建築師的作品。不論在自己的家裡，或走在路上，進入公共建築，都不期然的受建築環境的影響。有時是愉快，有時是煩惱，有時是痛恨。可是對我們的生活有如此相關的建築師，為甚麼老是被別人視為是無足輕重的呢？一個社會不重視建築與建築師，就不可能產生優美的生活環境，這個道理社會大眾知道嗎？民眾也許不知道。建築師公會應該負起宣導的責任，才是為這個行業、為社會做一件好事。

其實建築師的地位在美國也受到忽視。美國的《建築》雜誌曾有報導，敘述紐約市中心無線電城（Radio City）中音樂廳修復重新開幕的情形^(註三)。這座音樂廳已有六十幾年歷史，經建築師花了七千萬美元，恢復到當年新建時代

註一：其乃台灣省建築師公會第12屆理事長郭基一，郭理事長已於2002年6月1日過世。

註二：台灣省建築師公會之前身是台灣省建築技師公會，成立於1950年12月21日，當時會員54位。1972年按立法通過的建築師規定改組，會所由台北市遷至台中市，1992年興建落成會館大樓。該公會組織嚴謹，下設學術委員會等14個單位，在全省各地有18個辦事處與二個聯絡處，截至2002年共有會員2831位。

註三：紐約無線電城音樂廳是經濟大蕭條時期的作品，落成於1932年。當年號稱是全球最大的室內劇場，舞台寬達30公尺，高18公尺，演奏台可以昇降。該劇場也可以放映電影，自1933年以來，有超過七百餘部影片在此首映，直至1979年，才轉變為以音樂會、舞台劇為主要演出項目。建築以裝飾藝術風格（Art-Deco Style）著稱。

的風采。開幕當日，湧進一千數百人參加盛會，人人都為此一建築的再生而感到興奮。可是在開幕典禮中，各類表演藝術家都請遍了，還邀請名人演講，唯獨沒有請建築師上台，也沒有提到他們的名字，好像大家享受的建築是憑空出現的。《建築》雜誌的評論為建築師抱屈；可是抱屈又有甚麼用呢？

不管在台灣或在美國，建築師的問題是不會推銷自己。為了職業的尊嚴，傳統上建築師是要人家找上門的。可是在今天的商業社會裡，除非向大家證明建築師的價值所在，別人怎麼知道應該尊重建築師呢？美國約束建築師自我推銷，以免造成惡性競爭。在台灣表面上不推銷，暗地裡搶生意的大有人在。其實，建築師們忘記了，推銷不一定要推銷自己，可以把整個行業推銷出去，就像在民主社會，議會中要有適當的民意代表一樣。

公會應該做的第一件事就是對大眾進行建築教育（註四）。告訴民眾何者是好的建築、何者是壞的建築、為甚麼建築師的服務不可或缺，這算是最重要的第一步。在台灣民間缺乏審美能力與良好的環境意識，建築師公會以其財力，做教育部與文建會該做的事，對於社會是一大貢獻。話說回來了，一個經過建

◆ 芝加哥市區摩天大樓建築導覽地圖，讓大眾瞭解建築。

築啟蒙的社會，豈有不尊重建築師的道理？

（原文發表於2001.6.4）

註四：台北市建築師公會自2001年11月起，與台北市文化局、建築師雜誌合作，每週四晚間假台北市北平東路國際藝術村舉辦演講系列，是對大眾建築教育的開放示範。

建築藝術的復興

建築作為一種表現的藝術，沉寂了那麼久，
當其得到新生命時，我們不禁為它額手稱慶。

西方的藝術史，把建築定為主要藝術，認為中世紀是建築主導藝術的時代。在中古的歐洲，藝術的創造力完全發揮在教堂建築上。雕塑是建築門廊上的裝飾，繪畫則為窗子上的玻璃畫而已。那時候人類的智慧全部都呈現在建築上，對於建築的感動，只要看看巴黎的聖母院就知道了。

文藝復興以後，建築的主導地位就讓給繪畫了。人類還是很喜歡富麗堂皇的建築，歐洲人甚至發明了大圓頂的結構，但是建築蓋得越多，越顯得千篇一律，平淡無奇，大家的注意力完全為繪畫所吸引了。尤其是文藝復興以來，畫家喜歡在建築裡面作畫，把建築的牆面與天花板當畫布，建築的空間就消失在繪畫空間裡了。有些德國巴洛克建築，甚至把建築物當作繪畫的陪襯而已。

自此之後，建築就抬不起頭來了。到了二十世紀，現代建築來臨，雖然建

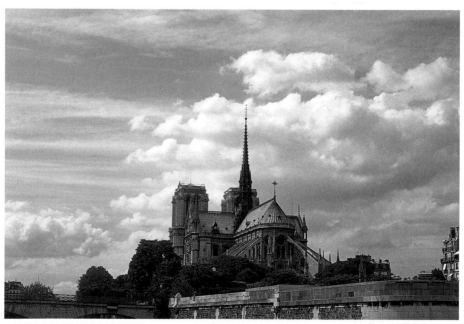

◆展現人類智慧結晶的巴黎聖母院。

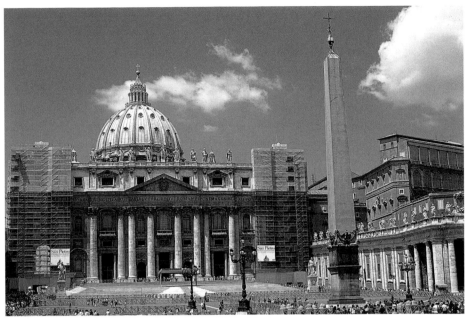

◆ 梵蒂岡聖彼得大教堂之大圓頂結構是世界建築史上一大發明。

築仍然勉強被列在藝術裡，大部分人卻把它視為工程。首先是德國人把建築教育放在工學院，後來是巴黎藝術學院把建築排除，影響所及，全世紀都把建築看做生活中有用的器具，與藝術不再相干了。有趣的是，大建築師如柯比意（註一），明明是一位藝術家，他的繪畫在現代美術史小有名氣，他的建築與雕塑無異，卻在重要的著作裡，硬說建築是生活的機器。在二十世紀，一位建築師若被稱為藝術家，都會不自覺的臉紅。

可是這種情形在二十世紀的最後十幾年開始大為改觀。因為科技的發展所累積的財富，把建築藝術的地位大大的提高，人類再度回到把智慧與創造力表現在建築上的時代、再度為建築所感動的時代。

在廿世紀六〇年代，雪梨興建那座今日已成當地地標的歌劇院時，因為花費太多，建築師烏戎（John Utzon, 1918～）受到很大的侮辱，憤而退出工作（註二）。可是二十年後，該建築成為澳洲

註一：柯比意（Le Corbusier, 1887～1965），原籍瑞士，1930年歸化為法國人，著名的建築作品包括薩依住宅（villa savoie, 1923～31）、廊香教堂（1950～55）、馬賽公寓（1945～52）等。2002年7月至10月台北市立美術館曾舉辦「柯比意展」，展出其建築、設計、繪畫等作品260餘件。柯比意被尊為現代建築大師之一，其影響遍及日本、巴基斯坦、巴西等地。

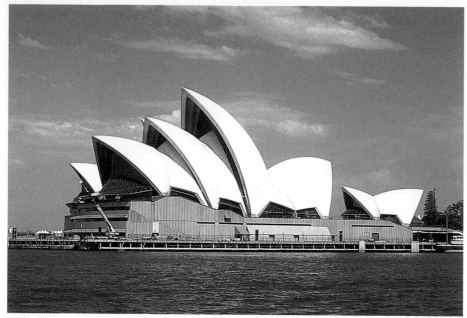

◆ 澳洲的驕傲——雪梨歌劇院。

人的驕傲。到今天,幾乎每一座城市都希望有一座聳人耳目的文化建築,如同中世紀每一市鎮都要建一座高聳入雲的教堂一樣,做為時代的標誌、地方的象徵。二十世紀之末,西班牙一座衰頹的工業城——畢爾包,由於古根漢美術館分館設置於此,忽然成為全世界聞名的城市。成千上萬的遊客,不遠千里而來,就是要看看這座建築;從此拉開了建築藝術新時代的序幕。

就連最不重視建築文化,只知每年到歐洲去浸淫在優美的建築環境中接受文化陶冶的美國人,忽然間亦覺悟了。這個最有錢的國家,在科技上居於領先的國家,卻不能為自己創造出偉大的建築,使藝術在自己的土地上開花結果,是很可恥的事。一旦覺悟,美國人開始行動了。二十世紀末期在全美國至少有

註二:烏戎,丹麥哥本哈根人,師承芬蘭建築大師阿瓦阿圖(Alvar Aalto),1956年雪黎歌劇院競圖榮獲首獎,劇院於1960年開始施工,但其後因為經費與室內設計等因素,烏戎在1966年辭職,由Peter Hall等人負責接手,1973年10月20日歌劇院落成,共耗資澳幣一億二百萬元。歌劇院包括一個可容2679人的表演廳、一個有1547席座位的音樂廳、一個544席的小劇場。整個歌劇院佔地4.5公頃,建築物長約185公尺,寬120公尺,最高點67公尺,屋頂係由2194片預鑄混凝土所構成。當初為了解決結構上的問題,烏戎花了四年時間研究,他以切割開的橘子模擬薄殼,設計出如帆船出航般的美麗造型。2002年5月澳洲新威爾斯政府出資百萬元整建歌劇院,原本邀請烏戎前往,可是年事已高的他卻已不克親赴雪黎督導工程。

註三:紐約當代美術館第六期擴建工程正進行中,預計2005年於原址重新開幕。費城的紀念雕塑大師柯爾達的美術館計畫亦在進行中。德州福和市(Fort Worth)的現代美術館由日本建築家安藤忠雄設計,洛杉磯的郡立美術館由獲得普立茲獎的庫哈斯(Rem Koolhaas)負責擴建工程,紐約古根漢美術館在下城新建分館,仍由設計畢爾包古根漢美術館的蓋瑞負責設計。

二十五家大型美術館在規劃、建造中（註三），尚有很多小型美術館也動起來了。

廿一世紀將是藝術的世紀，自一九八〇年代開始美術館就迅速增加，但那是以擴大繪畫展示為主要目標的運動。近年來，目標改變了，美術館把重點放在「館」上，大筆的經費花在創造動人的館舍建築上，而不是購買藝術品。據報導，目前全美就有三十億美元的美術館建館計畫在進行中，為了要得到一流的作品，他們到歐洲、日本去找最有創意的建築師，在造型上互別苗頭，頗像中世紀時，各市鎮在教堂建築上比高的情境。可以想像，一個以豐厚的經濟與高超的科技為後盾的，在表現上卻是為藝術而藝術的文化建築時代已經降臨。

建築作為一種表現的藝術，沉寂了那麼久，當其得到新生命時，我們不禁為它額手稱慶。

但是這種尖端藝術只能在西方世界或西方人手裡創造出來，我們又不能不廢然而嘆！或許廿一世紀還不是東方人的世紀！ （原文發表於2001.7.2）

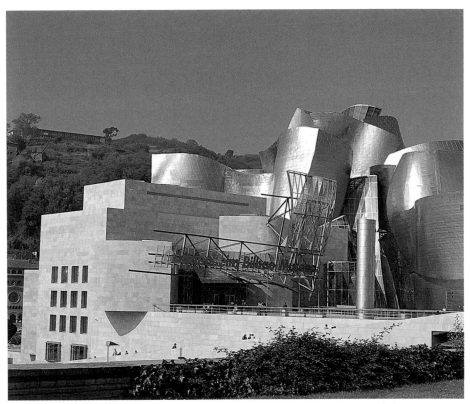

◆西班牙畢爾包之古根漢美術館。

是藝術，也是用具

時代在進步，台灣人民逐漸受到教育，
瞭解建築是一種藝術，當人們有些體會的時候，
建築師就會受到些尊重。

　　最近應邀參觀一座新完成的博物館（註一），適逢天氣晴朗，經過特殊設計的建築予人深刻的印象。由於造型獨特，表面的細節也很認真的設計與執行，令我忍不住讚美了幾句。台灣年輕一代的建築師的確有令人期待的能手！自從看過中部震災新建學校中有些不錯的作品後，我就一直期待未來會看到更多的好作品。

◆ 造型獨特的台北縣立十三行博物館。

　　可是業主一方面很驕傲的接受我的讚揚，一方面卻忍不住有所批評。當然，這位富於創意、又有野心的建築師一定是為實現建築的理想，堅持自己的想法，才不惜與業主對抗的吧！有趣的是，在這座博物館上，業主一點也沒有討到便宜，這位年輕人頗有折衝的本事，最後幾乎絲毫不改的把自己的設計理想完全兌現了。在今天台灣的社會上，這是很不容易做到的。

　　業主告訴我，建築有很多不能用的地方，在設計過程中要求更改，都被拒絕，這建築是只能看不能用的，只好等驗收後再慢慢修改。我笑他可能是台灣最受建築師歡迎的業主。

　　建築就是這樣一種古怪的行業。如果你把它看作藝術的創作，建築家就應該有藝術家的骨氣，合則來，不合則去，以剛強的態度面對業主的壓力。如果運氣好，遇到一位謙和的業主，就可以得逞。可是十之八九，建築師會被業主一腳踢出門外，永不錄用。所以大多數的建築師都是可憐蟲，遇上強勢的業主，頂多解釋兩句，就只能哈腰彎背，唯唯諾諾。為的不過是保有這一份工作。

　　可是這樣的態度也有一個說詞：建築不只是藝術，它也是一種生活的用具，既然是用具，自然是合用第一。合

註一：其指位在台北縣八里鄉的十三行博物館，這是台灣第一座考古博物館，由孫德鴻建築師設計，該館網址為：http://www.sshm.gov.tw。

誰之用？自然是合業主之用。是否合用，建築師有專業的知識，然而業主也有獨特的需要。所以聽取業主的意見，也可視為是一種職業道德與修養。巧妙之處在於，如何不卑不亢的接受業主的意見，並把它結合在建築的創造之中。

這樣的做事方法就是一種高度的藝術，是在學校裡學不來的，要經過社會的歷練與折磨。可是坦白講，沒有一個態度嚴正的建築師願意遇上一位習慣「耳提面命」的業主。這就是很多優秀的建築家寧願留在學校裡，當象牙塔塔

主的原因。

時代在進步，台灣人民逐漸受到教育，瞭解建築是一種藝術，當人們有些體會的時候，建築師就會受到些尊重。業主也就學會尊重專業，接受建築師的創意，並逐漸還給建築師職業尊嚴。在進步的西方國家，一旦聘定建築師，業主除了表達對建築的願望之外，對設計極少干預。

有一些跡象顯示，台灣的中生代、中產階級的業主，已漸漸為建築師留出表現的空間。這幾年，在各種建築獎中

◆陽光充沛的八角塔，室內凌空的時光橋。

◆ 象徵山形的三層樓高混凝土建築。

◆ 展示廳屋頂的緩坡成為「鯨背沙丘瞭望台」。

◆ 緩緩下陷的坡道引導人們進入既是藝術也是用具的博物館。

出現的中生代建築師，大多是在業主的合作下有所作為的。所以我們看到的這座博物館的設計之所以能為業主所容忍，一部分原因就是這種轉變中的進步所造成的。這表示台灣社會已趨向成熟。

然而當建築師得到表現空間的時候，是否可以自由發揮藝術家的權利，對業主予取予求呢？

這就涉及到職業倫理的問題。建築師為社會服務，一方面創造為社會喜愛的作品，一方面提供業主適當「用具」，最後才是個人的表現。作為服務大眾的行業，滿足業主需求是必要的。在社會開始對建築師表示尊重時，會出現過度言聽計從的現象。考慮業主的利

益應被視為最高的原則，與醫師、律師必須考慮當事人的想法一樣的道理。

真正成熟的社會，業主與建築師的關係應水乳交融，共同為一理想而努力。當然，像老闆般威嚴的業主、藝術家性格的建築師是永遠存在的，彼此的衝突也會持續發生。

但建築師信守忠實服務的承諾是最重要的從業條件。建築家應該立志，不但要創造一件令人稱羨的建築物，而且要使業主在完工後盡心呵護，愛之如己出。

（原文發表於2002.3.25）

純建築之美

一個民族如果能在普通平凡的建築上表現美感，
體會到美的愉悅，
是多麼不容易的事！

我一直對學生說，一個懂得欣賞純建築的民族才是高雅的民族，才是真正文明的民族。

甚麼是純建築？就是用普通的材料與技術，為了一般的生活而建造的建築。這樣的建築豈不是舉目皆是嗎？正是如此。一個民族如果能在普通平凡的建築上表現美感，體會到美的愉悅，是多麼不容易的事！世上極少有這樣的民族。

大多數的人對建築的欣賞，並不是欣賞素樸的建築本體，而是欣賞附著在建築上的裝飾。以中國傳統建築來說，大家注意到的常常是雕樑畫棟。在二十幾年前，我們提倡傳統建築維護時，總要找些古建築上的精美雕刻來引起公眾的疼惜感。因為只有雕鑿的與上彩的裝飾，才使民眾感到有價值，從而產生保護的念頭。其實裝飾與建築是不相干的。

◆講求雕樑畫棟的中國傳統建築。

◆ 質樸無華的台灣農村建築。

◆ 精細的磚刻展現台灣傳統建築之美。

可是大部分的民族、在農業時代經營的聚落，都是靠建築的裝飾來代表建築的價值。中國南方，包括台灣在內，一般農村建築樸質無華，而有地位、有財富的人家，必然在建築上佈滿裝飾。在長江流域、皇帝政令被嚴格遵守的地區，門牆上少些五顏六色，但是精細的磚雕、石刻等卻是缺不了的，門窗版壁則佈滿了花格、木雕等，展現出傳統手工藝的美。這種情形在其他民族也大同小異，有興趣古聚落保存的建築家，到了古老村落所感受到的尋常百姓人家那

種單純的建築美感，當地人卻常視之為平淡無奇。所以當經濟發展帶動地方財富成長後，破壞素樸美感，把庸俗的裝飾帶進來的，往往是當地的居民。過去幾十年，這種情形在台灣、在大陸發生得太多了。

愛好素樸建築的民族雖不多，還是可以見得到。比如東方的日本，天生就

◆ 佈滿象徵意義的木雕門板——不幸毀於921大地震的竹山林家。

◆樸素的日本京都三十三間堂。

不太喜歡裝飾。除了寺廟受中國影響仍有少許裝飾外,住家幾乎完全是素淨的。不但一般市井小民住家極少裝飾,即使是富有的家庭所建的大型住宅,也不過是屋宇軒敞,廊道曲折而已,絕少雕鑿。我曾參觀過東京與京都的皇宮,只是建築空間極為廣闊,細部非常精緻,材料特別考究,並看不到繁麗的裝飾。

在我的經驗中,美國東部的建築給我的印象非常深刻,當地建築傳統來自十八世紀的英國與荷蘭。在波士頓的古老社區裡,街面的建築是很單純的紅磚白窗框的市屋。除了屋頂上突出高高煙

囪外,簡直毫無裝飾。哈佛大學校園裡的老校舍,就是這種樸素的磚屋。即使查理士河岸邊的學生宿舍群,也是同樣的殖民地式建築。這些建築的使用人不是窮人,都是殷實的中產階級。直到今天,美國東部的知識分子還有很多人喜歡住外型極為簡單的紅磚白窗屋子。即使是佔地遼闊的「豪宅」,有時也是殖民地式樣。

能自純粹的、素樸的建築體驗出美感的民族,是崇尚理性的,這樣的民族在生活中比較喜歡清潔,愛好自然,在思想上容易受到啟蒙,很快的脫離迷信,進入現代文明世界。因此在二十世

紀初，現代建築來臨的初期，有人甚至把裝飾看作罪惡^(註一)。

裝飾當然不是罪惡，卻是感性的沉迷。過份喜歡裝飾的民族，不容易結合理性與美感。喜歡一面砌得很精緻的紅磚牆壁，或江南園林中的一面雅壁，並不是很困難的。可是能在普通的材料與技術上認真考究的人，才是認真的面對生活，不逃避、不沉迷，尋求生命理想的人。

我這樣的說法也許只是個人的觀察，因為後現代以來，裝飾又被視為是必要的了。可是這不一定表示新的裝飾是心靈的進步。相反的，高科技時代帶來的是另一種迷思。而我認為文明與建築一樣，也許需要很多美麗的裝點，但卻必須附著在一個樸質而高雅的置架上。

（原文發表於2001.7.16）

◆ 波士頓紅磚白窗櫺的市區房屋。

註一：奧地利現代建築先驅羅斯（Adolf Loos, 1870～1933），發表於1908年的文章中直指現代主義應該擺脫裝飾，視裝飾為罪惡。1913年該文章譯成法文，之後1920年在柯比意所辦的《新精神》雜誌三度出現，羅斯的話已經被視為是現代建築的名言。

財富、教育與建築

一般說來，高級文化追求的純粹知性與美感，
是超乎社會性象徵價值的。
現代建築的精緻性與合理性，正是它不為大眾所喜的原因。

美國有一位研究文化的哈伯·甘斯（Herbert Gans）[註一]教授，曾用社會階級的區別來分析文化。他發現在美國，不同的階級愛好不同的藝術。比如上層社會，生活富裕，受良好的教育，愛好古典音樂，定時上歌劇院，看《哈潑》雜誌[註二]，欣賞抽象畫，喜歡理性的現代主義建築。中層社會，生活普通，愛實用的教育，聽流行音樂，看百老匯的表演，欣賞印象派的畫，喜歡有傳統風味的建築。至於基層社會的民眾，勞動者多，教育程度稍低，喜歡看電視連續劇與寫實畫，偏好懷舊味的老式房屋。這種分析的方法是把藝術價值判斷的絕對性，改變為社會階級的相對性。

甘斯先生也承認，近幾十年來，美國社會因經濟持續成長，階級的流動性加大，有混同為單一「中等文化」的趨勢。可是高級文化與大眾文化之間差異仍然存在。照他的意思推論，後現代主義建築就是為對應中等文化而產生的。

這種階級文化論能不能應用到台灣社會呢？這需要專業的文化學者從事較深入的研究，自表面上觀察，台灣與美國比起來，階級的差異並不明顯，由於教育普及，經濟發展快速，我們的社會流動性高過美國，從前日本佔領時期留下來的老一輩，喜歡西洋音樂、西洋畫的上層階級社會，因為政治的變動逐漸消散。因此要在台灣替社會分層就顯得非常困難。

要分，只好用財富與教育來分。雖然有些學者強調財富與教育機會之間的關係，但在台灣，教育確實已有效的突破貧富的樊籬。窮人家的孩子用功讀書，甚至出國留學，成為社會菁英的人太多了。相反的，經濟發展造就了不少暴發戶，單純的財富，並不能適當的劃分社會階層，至於分析其文化就更談不上了。

註一：哈伯·甘斯（Herbert Gans, 1927～）這位出生於德國科隆的社會學者，於1940年至美國，歸化為美國人，後任教於哥倫比亞大學，對於美國不同階層、不同族裔的文化研究至深。1962年出版的《都市村民》（Urban Villagers），以美籍義裔的第二代為研究對象。

註二：《哈潑》雜誌（Harpers）創刊於1850年6月；創刊號印行7500本，半年後每月的發行量成長至5萬本。早期內容以報導美國藝術家與作家為主。1962年公司併購改組，1980年時一度欲宣布停刊；在有心人士奔走之下成立基金會接手經營。1984年刊物內容大換血，改為偏重文化層面的報導，舉凡藝術、科學、政治等主題皆網羅其中。歷年來該雜誌得獎無數，目前的發行量已逾20萬本。

◆ 中層社會喜歡傳統風味的建築。

◆ 上層社會愛好理性的現代主義建築。

美國近年來因經濟掛帥，社會階層也重新洗牌。傳統的上層社會逐漸消失，過去的用財富定位的階級，現也改以知識與教育水準來定位。高級文化的愛好者除了專業者外，多是知識水準最高的一群。時代潮流的改變，在美國與台灣一樣，知識與教育將成為社會文化分層的重要依據。

可惜，台灣的教育缺少文化內涵。過去政府規劃的教育是以智育為主的教育，不包括文化素養在內。出國留學讀研究所，也不再涉及文化教養，因此教育與文化脫節了。一個擁有博士學位的高級知識分子，並不一定有熱愛高級文化的品味。台灣缺少支持高級文化的上層社會，是文化失去上進力量的主要原因。

一般說來，高級文化追求的純粹知性與美感，是超乎社會性象徵價值的。現代建築的精緻性與合理性，正是它不為大眾所喜的原因。基層社會的基層文化，純粹的美感極少，知性成分很低，

卻充滿了信仰的與情緒的內涵。大眾喜歡被感動，因此喜歡熟悉的象徵。近幾十年來逐漸形成的中層階級的「中等文化」，就是要把現代主義的精緻與理性美，揉合傳統社會所熟悉的象徵，產生了後現代建築。

台灣上層社會的文化，出自中華文化的範疇，這是一種令人滿足的文化。在我的窗外，可以看到遠處有兩棟高級大廈，採用了西洋宮殿的象徵，以顯示住戶的財富與地位。這是標準的下層中產階級的心態，卻反映在台灣上層社會的品味上，是台灣文化的問題所在。我們需要的是高品味、高創造性的文化。在財富、教育、文化素養的關係呈現普遍混亂的台灣社會，誰來領導我們追求高級的文化呢？

一個在精神與物質上都感到幸福與滿足的社會，並不需要靠高度藝術價值的建築安慰自己。或許我們可以此推測，台灣究竟會不會產生革命性、前衛性的建築呢？ （原文發表於2001.8.9）

戰爭與建築之間

紐約市世貿大樓被恐怖分子以自殺方式攻擊而倒塌，
開啟了廿一世紀新式恐怖活動的序幕。
自此而後，建築須以不同的角度來評價了。

◆ 紐約世貿大樓立面是細條形的歌德式裝飾。

　　二○○一年九月十一日，紐約市世貿大樓被恐怖分子以自殺方式攻擊而倒塌，開啟了廿一世紀新式恐怖活動的序幕。自此而後，建築須以不同的角度來評價了。建築的角色不再只是居住、生活的場所，不再只是一種表現的藝術，而因其象徵性與功能的重要性，成為新戰爭的攻擊目標。建築的身價一夕之間忽然提高。

　　的確，在「九一一」以前，人類史上不知經過多少次的戰爭，其中包括了兩次可怕的世界大戰。在歷次戰爭中，建築只是被蹂躪的對象；戰爭破壞敵人的城市，毀滅其財物，殺傷其軍民，以求得最後勝利。建築是以無名房舍的角色，被大量焚燒或炸毀。除了原本就準備迎接戰爭的軍事堡壘之外，建築無論如何精美，也無關於國家的安全與社會的安定。充其量，建築是文明社會的裝點而已。

　　在過去的戰爭中，交戰雙方對於敵國特別重要的建築，通常是尊重的。國家之間的戰爭是權力與領土之爭，彼此都不願負起破壞文明的罪名。所以清朝末年，列強兩度侵入北京，都沒有破壞宮殿、壇廟等歷史性建築，光是燒了圓明園，已經為舉世所指責。歐洲的大戰，由於是結實的炮火之戰，對建築造成無情的摧殘，但兩軍都盡可能保存教堂建築。歐洲主要的教堂自中世紀至今八百年來都安然無恙，固然因為建築技術高明，而受到刻意的保護使之免於戰

火，亦不能不說是重要原因。因此有些建築是在戰地元帥的憐惜下留存下來的。

二次大戰的後期，由於德軍頑抗，盟軍不得不用毀滅性的地毯式轟炸來逼降，造成德國境內一片焦土。但盟軍在轟炸時仍然希望保留一些重要史蹟，只是在建築林立的城市中，炸彈不長眼睛，有些仍不免受到波及。科隆的大教堂是保住了，但該城有好幾座重要的仿羅馬式教堂中彈。戰後西德政府致力於城市的復建，首先即修復了這些教堂。

可是在九一一之後，情形就大不相同了。

未來似已不太可能發生強國與強國之間勢均力敵的戰鬥，因此焚城式戰爭的機會近乎渺茫。可是自覺受欺壓的極端份子，對強國進行出其不意報復的新式戰爭就要登場。在高科技的時代，有想像力的藝術家曾假想恐怖份子的計謀，發動各種形式的攻擊，但在九一一之前，沒有人相信這些故事會成為真實。這一次攻擊行動總算證實了新式戰爭的可怕。而新式戰爭不但不規避建築，反而是以特定建築為對象。

紐約的世貿大樓在建築界看來並不特別重要。美籍日裔建築師山崎實（Minoru Yamasaki, 1912～1986）（註一）擅長細條子的哥德式裝飾，使用在這兩個龐然大物上，只是徒暴其短而已。可是它體型特別高大，自然成為美式資本主義的國際象徵。在過去，精美的建築不

◆毀於2001年911事件的紐約世貿大樓。

論是教堂還是宮殿，多被視為文化遺
產；而今天的商業大樓，不論設計有無
特色，在反霸權、反強勢的極端份子心
目中，正是攻擊的理想對象。今天的大
樓，面積越蓋越大，集中的人群動輒以
萬計，而在其中活動的人群常是資本主
義社會的菁英。它常常是一個國家的金
融中心，在全球化時代，是神經重要節
點。毀掉它，比起在傳統戰爭打上幾十
個勝仗更能破壞資本主義國家的士氣，
還可影響全世界。這真是以小搏大最高
明的戰略。

　　這些國際間的好戰之徒，會不會轉
而攻擊重要文化設施，恐也無法預期。
就像阿富汗摧毀佛像的例子，顯現其並
不在乎文化遺產。顯然在未來戰爭中，
建築的角色徹底的改變了。

（原文發表於2001.9.24）

註一：山崎實，出生於西雅圖的美籍日裔建築師，畢業
　　　於華盛頓大學，原先在建築師事務所負責繪圖業
　　　務，受其叔叔影響才決心從事建築設計工作。
　　　1949年與友人在聖路易市共同成立建築師事務
　　　所，所設計的聖路易機場航站大廈，於1956年落
　　　成，被視為是當代機場設計的典範之一。其作品
　　　風格深受大師密斯（Mies Van der Rohe）與沙利
　　　南（Eero Saarinen）的影響。1976年完成的紐約
　　　世界貿易大樓，當時被批評為「漂亮而不牢
　　　固」、「對都市空間造成負面衝擊」，卻是山崎實
　　　最有名的作品。

◆ 成為美國資本主義象徵的紐約世貿大樓。
◆ 德國柏林歐洲中心刻意保留二次大戰期間損毀的
　教堂。（右頁圖）

建築飢渴症

除了在市中心土地昂貴的地帶，
依經濟原則不得不建高樓之外，
西方人寧願住在市郊……

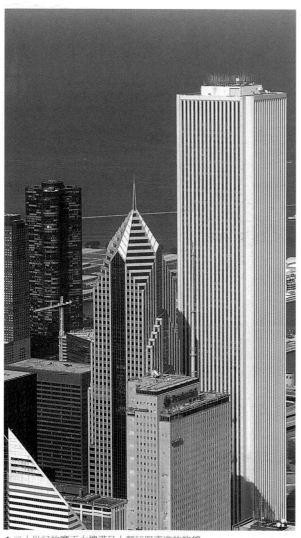

◆二十世紀的摩天大樓滿足人類征服高度的慾望。

建築是人類文明創造的一種美好事物。人類的心靈深處對建築有無盡的渴望，雖然創造了建築藝術，卻也是文明的剋星。

西洋聖經中，創世紀裡有一個大家熟知的故事，就是巴別塔的建設。諾亞的子孫要建一座城，他們說：「來，我們建一座城，造一座塔，塔頂要通天。我們要為自己立名，免得分散在全地上。」上帝看到他的子民昏了頭，就把他們打散，城就建不起來了。

這當然只是一個寓言。在那時候，即使「把磚燒透」也沒有能力建一座可以通天的塔。他們不但缺少結構技術，也沒有升降梯，建得太高是沒法居住的。在那樣原始的時代居然想建通天的塔，可以說明人類對建築的狂熱。說穿了，建築是人類征服空間、證明自身存在的工具，所以「為自己立名」才是主要的目的。

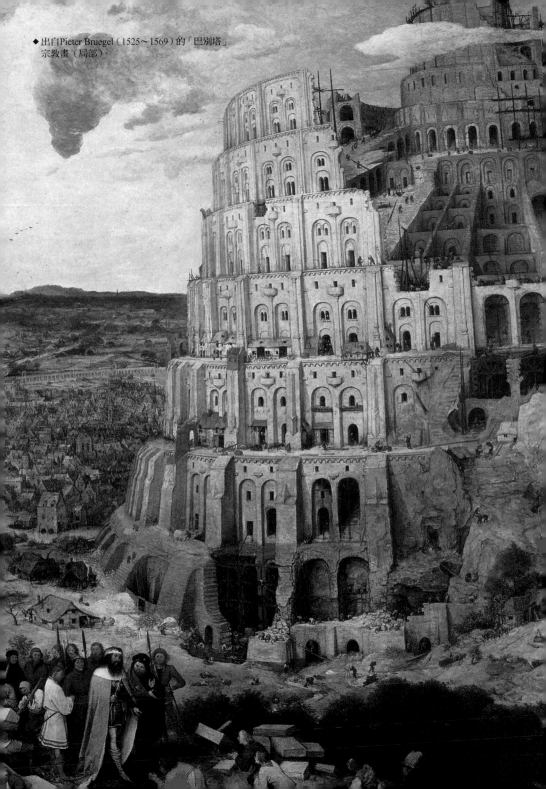

◆出自Pieter Bruegel（1525～1569）的「巴別塔」
宗教畫（局部）。

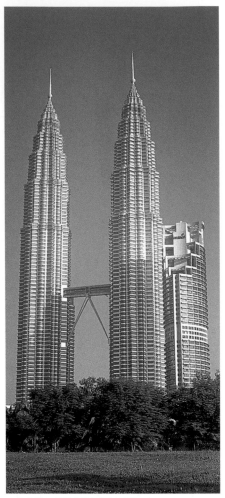

◆ 全球第一高的吉隆波雙子星塔。

的阿房宮，跨山彌谷，蜿蜒數百里。楚滅秦，燒了三個月火尚不熄，成為人類史上的一大悲劇。近代史上，慈禧太后建頤和園的故事大家是熟悉的。這樣的故事雖一再重複，可惜人類一旦掌握建築的權力，好高騖遠的毛病就復發了。

到了二十世紀初，人類終於真正擁有建高塔的能力了。可是摩天樓的建造只是使人類體會到天有無限的高，是通不到的，也是摸不著的。所以在發明高樓技術的西方國家，到了二十世紀中葉以後反而失去了用建築來征服天空的渴望。除了在市中心土地昂貴的地帶，依經濟原則不得不建高樓之外，西方人寧願住在市郊，窗外有一個小院子的平房裏。摩天高樓的夢想卻半生不熟的轉移到所謂新開發國家來了。在馬來西亞首都吉隆坡，看到新建的那對入雲的高塔（註一），感到萬分的迷惑，一個基本上仍算貧窮的國家，為甚麼花了那麼多寶貴的資金，請美國人建造高過紐約、芝加哥大廈的建築呢？更妙的是，貧窮的馬來西亞人還頗以此為國家的驕傲呢！難怪在泡沫經濟尚未爆破的那幾年，亞洲各地都在計畫興建通天大樓，在圖版上就互相比高。照今日趨勢看來，未來的世界第一高樓極可能會出現在中國大陸！

台灣在新興國家中是老大哥，所以

不僅如此，各歷史文明中都有誇大的建築行為，而凡有誇大的建築，常導致朝代的破滅。在中國歷史上，秦始皇

註一：落成於1997年的雙子星塔（Petronas Towers）高452公尺，共有88層。由美國建築師培利（Cesar Pelli and Associates）設計，其八角形的平面與尖塔造型，表現出彰顯回教文化的設計意象，截至2002年，這座大樓是全世界最高的建築物。馬來西亞人視此雙塔為國家的象徵，特將之印在五元的鈔幣之上。

◆ 截至2002年尚在興建中的「台北101」大樓,在完工後將登上世界摩天大樓榜首。

心態上比較成熟些,可是對建高樓的熱情仍然不減。前幾年在中南部有不少暴發的地主,未經商業的盤算,就為建樓而建起樓來。這有點像在傳統社會,做了官或發了財的人,第一件事情就是蓋起一座華宅。那時候雖沒有高樓的觀念,但建宅絕沒有考慮到用途,講究的是格局完整,間架、門戶之數目要高人一等。宅子是個象徵,不是為居住而設計,建好的宅子卻沒有住過是常事。同樣的道理,台灣在快速發展期間,有些樓房也是這樣蓋起來的。

其實建築開發公司的老闆們未嘗沒有類似的心理。過去若干年,台中市的高樓建設,也使人感到是老闆們競賽的結果,沒有人認真的考慮市場是否需要這些大樓,卻一個比一個「精彩」的建造起來。他們也許認為只要把他們的夢

想實現,銷售的問題自然就會解決。這種想法使台中大樓林立,房屋市場卻一敗塗地。全台灣的開發公司像這樣無頭無腦的建設下去,已經有幾十萬的空屋在等待買主,經濟何時會復甦,真是只有天知道!

台灣商人對建築的熱情,害了台灣,也害了他們自己。大家一窩蜂的去蓋房子、建大樓,也把銀行拖進去。沒錢時向銀行借,還不出來就用房屋抵押,可是銀行要這些房屋幹甚麼?聽說台灣有很多原本很健全的企業,由於一時不慎,為建大樓所迷惑,竟投資房地產業,不幸就被套住了。有些甚至因此而把企業拖垮。這些現象只是再一次的證明,人類對建築的無盡渴望是多麼危險的陷阱! （原文發表於2001.9.17）

◆ 曾是台灣第一高的台北新光站前大廈。

暫時感的建築美學

在心理上，我們沒有甚麼永恆的價值可以依賴，
只有靠我們自己不斷的努力，不斷的向前邁進，
才能肯定我們存在的意義。

遠東建築獎^(註一)選出了二○○一年的首獎，是一個沒有封閉起來，永遠也沒有完工的棚子^(註二)。結果公布後，有些朋友開始憂慮，這是不是對建築定義的挑戰。其實在決審的委員會中，並不是沒有委員想到這一點，但是在「創新與突破」的大前提下，最後還是幾乎無異議的做了這樣的決定。

這件事使我覺得「建築」的觀念確實在改變中。對於世上的芸芸眾生，這也許不代表任何意義。不論在先進國家或發展中的國家，對大多數人而言，最重要的問題仍然是尋求比較好的居住環境。可是對追逐時代精神的建築界朋友們，這個世界已經不是往日的世界了。

建築的價值，在過去的人類歷史中，大多是建立在永恆感的追求上。建築能感動我們雖有很多理由，最重要的還是超越時代的意義。雅典的神廟、羅馬的鬥獸場，甚至法國的天主堂，都予人千古不滅的感受。其使用的材料是最耐久的石頭，石頭加工困難，運輸需要

◆ 獲得2001年遠東建築獎的「建築繁殖場」。

甚多人力，建造過程又極為繁複；今天我們撫摸古建築上的石頭，就感受到古文化的生命力，與個人生命的短暫與無常。

這種價值的追求一直到二十世紀初新建築來臨時才改變。鋼鐵與水泥、現代的建造技術大幅的降低了建築永恆感的價值，「合用」成為建築界最關心的課題。有些藝術的觀念開始把輕快、飄浮當做建築的美感。鋼骨、玻璃的建築領風騷於一時，幾乎成為現代建築的標誌。

可是現代建築家的嘴裡雖歌頌著時代的精神，心裡卻仍懷著永恆感的渴

註一：徐元智先生紀念基金會於1999年創辦「遠東建築獎」，第一屆傑出獎的得主是姚仁喜建築師，佳作獎為吳明修、黃聲遠建築師，第二屆起增設「國際數位建築獎」與「九二一校園重建特別獎」。

註二：其指台南藝術學院建築研究所所長呂理煌設計的「建築繁殖場」，這座實驗性濃厚的建築空間，目的在讓學生經由「從做中學」的方式，創造一個永不休止的築夢園。

◆ 一個未完成，始終成長中的暫時性建築物。

後於美國，卻能繼續維持新建築的革命精神，一直在尋求時代的象徵。最明顯的事實是歐洲的前衛建築家不斷的在鋼骨玻璃的使用上做文章；當美國人沉湎在懷鄉的情緒時，歐洲人利用新科技把鋼與玻璃的表達力推到極限，再度驚醒了美國人。

有趣的是，美國的鋼骨玻璃建築也在追求永恆感。因被列入國家文化遺產

望。所以大多數的建築家還是喜歡使用比較接近石材的混凝土。到了二十世紀中葉，厚重的永恆感就回來了。革命家的精神消失，建築的傳統價值捲土重來。七○年代以後所謂「後現代」建築，實際上是懷鄉病的發作而已。人類實在可憐，既無勇氣接受冷冰冰的科技時代，又無法回到過去，只好使用一些勾起回憶的零件，聊以自慰。

令人訝異的是，美國是創造新科技的國家，也是建築傳統最微弱的國家，卻無法從心底裡接受一個新時代的建築。戰後的歐洲科技上已經落

◆ 追求永恆光芒的羅馬鬥獸場。

◆ 被列為美國國家文化遺產的伊利諾理工學院建築館。

而進行修復的伊利諾工學院（Illinois Institute of Technology, IIT）建築館（註三），就像一座鋼骨玻璃的廟宇，有一股歷萬世不惑的精神力量，只是把古人的石柱換上鋼柱而已。在今天的歐洲就完全不同了，他們真的要把建築的量感消滅。他們努力使柱樑在建築的造型上消失，換上沒有量感的桁架式結構體系。因此，一種新的建築美學就展開了。

　　拜新科技之賜，今天的金屬材料、玻璃的性能已大大不同於往日，已不需混凝土的保護，今天的高科技提高了建築工程的能力，使前衛的建築家徹底把建築分解為沒有重量的，鋼管與鋼索的組合體。為了貫徹使重量消失的美學，歐洲的建築師在外壁上也使用反光的金屬。

　　這樣的建築表達了怎樣的價值呢？需要我們以絕大的勇氣來面對的，是暫時的價值觀。世界在不斷的變動中，一切都是虛幻，都是過眼煙雲。在心理上，我們沒有甚麼永恆的價值可以依賴，只有靠我們自己不斷的努力，不斷的向前邁進，才能肯定我們存在的意義。這是現代人的宿命。

　　「創新」在某種意義上就是這樣。暫時性取代永恆性，也許是建築新紀元的開始。在這種意義上，耗資上億的公共建築與一個永遠沒有完工的棚子是沒有多大差別的。　　（原文發表於2002.1.7）

◆ 郵票左下圖即是被列為美國現代建築代表作之一的皇冠廳。

◆ 將鋼材與玻璃特色發揮至極限的柏林國會大廈。（右頁圖）

註三：長67公尺，進深36公尺，高5.5公尺的伊利諾工學院建築館，又名「皇冠廳」（Crown Hall），是一幢沒有內柱的「大教室」；為現代主義建築大師密斯於1950年在伊利諾工學院設計的經典之作，1997年該館整修，芝加哥市政府將之列為該市具有歷史意義的地標建築，2001年8月並被指定為國家歷史地標（National Historic Landmark）。此作品將建築學中的金科玉律——「秩序、空間、比例」（Order, Space, Proportion）發揮得淋漓盡致，皇冠廳曾是美國現代建築系列郵票中，入選的四棟建築之一。

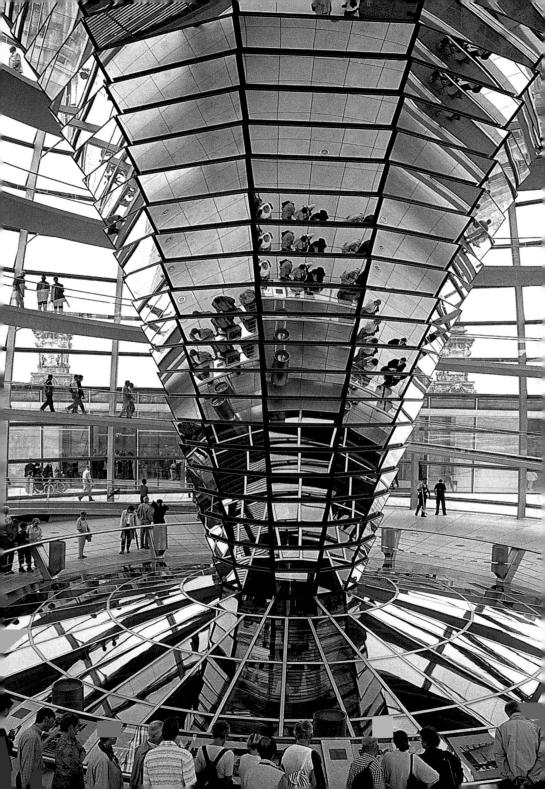

什麼是數位建築？

數位時代來臨，尚需要很多哲學思考，
才能為未來世界指出一個新方向。
有心的建築家除了努力掌握高科技技術之外，
應該開始問一些更基本、更深刻的問題了。

我們已經進入高科技的時代，高科技對於建築究竟有什麼影響呢？首先是改變了建築事務所的作業方式。在高科技來臨前，代表建築這一行的符號是丁字尺與三角板，如今已經完全消失了。大家都用電腦繪圖，特別是用電腦繪製透視圖與動畫，後者對於業務的爭取大有幫助。在台灣逐漸形成一種風氣，誰用的電腦多，誰就可以爭取到較多的業務。可是在建築的創造過程中有沒有用到電腦呢？這就是個值得思考的問題了。

近年來，「數位建築」這個名詞漸漸流行起來。大家只知道這是一種應用高科技產生的建築，卻參不透它的真義是什麼？不但社會大眾搞不清楚，大多數的建築專業者也只能一知半解。電腦科技進步得太快了。過去半個世紀在一

◆ 只要住的舒適、幸福，上一代所造的房子一樣好用。

般的科技上，我們好不容易追上西方尾巴，沒想到高科技出現不到十年，美國的科技像火箭一樣飛奔，把我們遠遠拋到後面了。不只是台灣，其他國家恐怕也有同樣的問題。

不過建築界的朋友不要太過悲傷。高科技到今天，即使在美國仍然是極少數人可以掌握的科技，對於一般大眾，它的意義還是有限的。我的兒女與親友在美國從事高科技研發工作，與他們談到數位建築，他們也沒有表現出太大興趣。我不解的問，難道高科技對他們只是一份工作嗎？對他們而言，高科技就是要生產便利大家生活的產品，使日子過得更豐富、更美好。至於建築，他們需要的還是比較大的房間，比較好的窗外景觀，比較美好、悅目的外形。

高科技在一般人心目中，就是智慧型設備的同義詞。比如廚房中許多聰明的系統可以幫助主婦持家。他們希望廚房可以自動運作，只要一個指令就可完成。在聖荷西的科學館裡有一個住家的展示，說明了科學家在建築上努力的方向，就是利用高科技的力量，使人類住得更舒服、更便利。至於建築嘛！卻不脫他們所認得的，上一輩所住的房子。換句話說，他們認為「數

位建築」與建築師這個工作是不相干的！

高科技用在建築上，除了工具性的便利之外，就是用電腦的能力產生新的造型，新的空間。這就需要很懂得電腦，且對造型有特殊創意的建築師。過去我們用丁字尺、三角板只能畫直角、直線；用圓規，可以畫圓形。偶然用曲線板，畫幾條自由曲線，已經很困難了。今天的電腦不但可以輕鬆的畫出你所要的曲線，而且可以呈現主體的造型。電腦可以分析自由曲線，使它在工程上可以實現。因此我們已經看到在先進國家，一些外形古怪的建築體逐漸出現了。

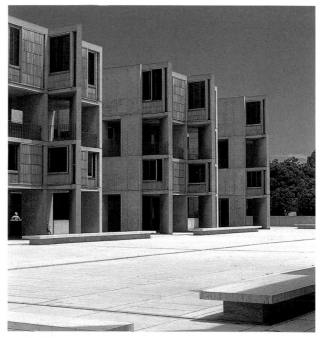

◆ 現代建築以方為語言的代表作之一──路易士‧康設計的沙克研究中心。

◆ 後現代建築以弧線作為建築形象。

◆ 洛杉磯磯蓋堤中心是後現代建築師麥耶的名作之一。

　　所以在建築界，「數位建築」是一種經由電腦設計所製作出的新形式。要把它分類，應該分到造形藝術的範疇，是代表新時代的科技性藝術。做為一種造形藝術，數位建築的遊戲性很高，機能性比較低，它可能只是一種裝飾的時髦。若以常見圖形來表示近幾十年建築的形象，現代主義是方塊與圓圈，後現代時期為橢圓與弧線，鳳眼與自由曲線則為數位時代之象徵。這幾年，流行的

◆ 蓋瑞設計的MEP是數位時代建築代表作之一。（上圖）
◆ 處處是圓的現代建築──萊特的舊金山莫里斯工藝店。（左頁圖）

運動鞋底、牙刷與刮鬍刀柄，處處可見鳳眼與曲線，更不用説最新式樣的建築了。

現代建築的大師們提出功能主義的理論，他們利用新科技解決大眾的居住問題，讓大家看到了新的生活方式。是故「數位建築」要想真正與現代建築一樣塑造新的時代，就必須在思想上超出科技遊戲的水平，提升到生活的、生命的層次。數位建築家必須向大家説明它所存在的意義、所解決的問題，與所預見的未來。

數位時代來臨，尚需要很多哲學思考，才能為未來世界指出一個新方向。有心的建築家除了努力掌握高科技技術之外，應該開始問一些更基本、更深刻的問題了。　　（原文發表於2001.12.17）

◆ 以自由曲線為基調的西雅圖MEP－Music Experience Project。

展示時代的建築

在新時代裡，
展示不再是優美的空間與便利的動線，而是誇張的表情。
因此展示時代的第一步，是在室內玩弄建築空間。

◆ 洛杉磯當代美術館將畫作掛在牆上的展示方式。

有一個行業介乎建築與室內設計之間，在過去不被重視的，是展示設計。在過去，建築師總認為展示是小事情，不值得他們花太多腦筋。因此現代建築對展示沒有太多貢獻，連帶影響到與展示相關的博物館。

在我的記憶中，現代建築對展示的影響只有兩點，第一點就是發明了版面展示。在過去，展示品，尤其是繪畫，是掛在牆上的。所以展示跟著牆壁走，如同歐洲宮殿裡，展示就是裝飾。現代建築的大師開始把展示品掛在版面上，讓展示品與建築物分開，並為展示設計了活動的版面，展示才有獨立的生命。

有了這樣的突破，展示開始活潑起來，展示版在大廳裡隨便擱置，可以創造空間，所以展示空間與建築空間就分道揚鑣了。

現代建築對展示的第二點貢獻，就是動線。在過去，繪畫掛在牆上，隨便你怎麼看。所以一個大博物館房間很多，看了東，落了西，是很普通的。如果在安排的時候，考慮參觀者走動的路線，只要順著看，就可完整的看完，而無所遺憾。所以有些建築大師在設計博物館的時候，就把建築設計成螺形，可以一面走，一面看，走完就看完了。萊特所設計的紐約古根漢美術館就是這樣。

◆耶魯大學不列顛藝術中心一景。

在那個時候，建築家把展示視為他手中的玩物，卻沒有想到，在廿世紀末，展示成了主角了。展示把建築當成玩物。

這是因為我們已進入展示的時代。如果把建築視為一種心態，建築屬於內省的時代。建築的藝術在一定的程度上，是沈靜的、內省的，它的美感

◆ 萊特設計的紐約古根漢美術館。

也要在靜觀時才能引起心靈的感動。優美的建築常常靜立於大街上數十年甚至數百年而不為大眾所注目。它的存在是超乎浮世的，追求永恆的光輝。可是自上世紀的後期，人類的文化變質了。

也許因為高科技來臨的緣故吧，商人的精神掛帥，大家都變得外向又急躁起來。原本在大學的象牙塔裏，靜靜做學問的教授，也要穿梭於政商之間，不用說向來為大家服務的建築師了。人人都要在眾人之間展示自己，希望得到社會大眾的注意與接納。由於人擠人，如果不譁眾取寵，就沒有人注目。展示在洋文中有暴露的意思，進入展示的時代，被人拍到A片鏡頭也不覺得臉紅了。因為注目等於接納，接納等於認可。

在新時代裡，展示不再是優美的空間與便利的動線，而是誇張的表情。因此展示時代的第一步，是在室內玩弄建築空間。走進今天的展示場裡，看不到展示品，看到的是建築的佈景，這是要製造氣氛。你想到博物館裡靜靜的欣賞

美術品已經辦不到了。你先要被展場所籠罩。因為他要用展場來感動你，而不是展示品。這完全是商展的手法，已用到博物館裡去了。沒有辦法，因為大家都習慣了商展。即使是很認真的設計師也不能不在空間上出些花樣。

第二步就直接跨到建築上了。當然，展示設計師大多沒有建築執照，他們很難直接介入建築，可是展示主義的精神卻為建築師所接手了。建築師設計美術館，誇大了展示空間，把展示品視為次要。最近在紐約完成的民俗博物館，展示品又回到裝飾位置去了。

表面上看，好像是建築再度征服了展示，取得了掌握空間藝術的地位。骨子裡是建築展示化了。建築的本身已化為無有，成為一個大展示。建築家不再是沉靜的藝術家與合理主義的信徒，而是急於出鋒頭的形式販賣商。建築師由此再度搶了展示設計師的生意，卻失掉了建築的本質。甚麼是建築？已經沒有明確的定義了。 （原文發表於2002.5.6）

容許抄襲的藝術

建築上的創造與發明都很樂於與大眾分享。
因此建築的藝術，
與其表達建築師個人的成就，
還不如表達時代精神來得踏實。

◆ 台北市敦化南路一品大廈。

◆ 洛杉磯南加大由貝聿銘設計的校舍。

前一陣子，由於微軟公司電腦軟體的盜版問題，引起台灣社會不小的浮動，使著作權的威力受到注意。國人因為逃避該公司昂貴的收費，盜版行為被指為小偷，美國打算祭出超級三〇一條款，政府一慌，差點成為微軟公司的代理人。幸而輿論譁然，要求重新檢討高額收費的現象，微軟遂以大幅降價的方式，把盜版問題逐步解決。

我提這件事，是想到建築界的產品雖然也是智慧財，卻從來沒有討論過著作權問題。當然，建築師畫的圖是有著作權的，別人不可隨便拿去使用。可是誰會把別人量身訂做的圖樣一成不變的偷去蓋自己的屋子呢？

建築的智慧財有兩類，第一類是具

◆ 美國華府杜勒斯機場。

◆ 台灣桃園中正機場。

通用性的建築問題的解決。建築師大多常用習慣的模式為業主解決空間使用的問題，較少有重大的發明。若有藝術的創新，往往就是科技的發明。在現代建

築的初期，大師們常有新點子。如大玻璃窗的使用、多面開口的壁爐、通暢的空間、兩層高的起居室（樓中樓），引進室內植物等，例子不勝枚舉。這些都

被大家普遍採用，成為公共財了。

第二類是新形式的創造。建築師的工作最受注目的是作品的造型。建築家受人尊敬與否，就看作品在形式上有沒有新意。這是很困難的。建築作為一種造型藝術，所受的限制很多，表現的自由度甚低。所以有野心的建築師夢寐以求的就是一次表現自我的機會。在現代建築時代，大師們創造了新時代的建築造型，他們的創意不但沒有被視為智慧財加以保護，而且著書立說，大力推廣，希望後輩們能跟著他們走，共同塑造時代的風貌。

因此建築的兩種智慧財，在過去與現在，都沒有人想過要宣告其所有權，或收取使用費，建築上的創造與發明都很樂於與大眾分享。因此建築的藝術，與其表達建築師個人的成就，還不如表達時代精神來得踏實。由此來看，建築似乎並不相容於商業掛帥的年代。建築的創造，自古以來就是為社會服務的工作。

這當然與建築本身性質相關。建築是在藝術中，唯一不可移動，不可收藏者。建築完成，有甚麼特殊動人之處，全部展示在眾人之前。建築家窮畢生心力所創造的東西，不論多難得，都要免費供人參觀、拍照，不能收費。它是一種天生的公共藝術，是社會共有的財

產。其他的藝術家，一生只要產生幾件重要作品，都成為個人的財產，就可享用不盡，名利雙收。建築家即使有了很好的作品，如沒有業主繼續提供機會，仍會無以為繼；但一座美麗的建築，攝影家去拍照不用付費，卻可以向使用照片的人要求付費。

話說回來了，建築自古以來就是公共財，所以建築師在執業的時候，習慣於參考過去、現在的同業作品。在落後地區的建築學校更都以先進國家的建築為藍本，模仿、抄襲，因此大多數建築師並不具有獨創一格的精神。相反的，他們以模仿為常態，誤將抄襲視為創造。因為建築沒有著作權，又不會有法律追究的問題，所以模仿成為建築這一行的常規，不然桃園中正機場外型為什麼與華府杜勒斯機場那麼像呢(註一)？反過來說，因為一般建築造形多因襲故舊，吾人居住環境才有基本的和諧感。如果每位建築家都獨創風格，當他們的奇巧造形全都呈現在我們眼前時，豈不是五味雜陳，我們如何消受得了呢？而這恰巧是當近最前衛的建築師的想法。他們要把人類世界做成一個大雜燴！

我不得不說，建築容許抄襲的精神是一種人文主義的表現。只有「好東西與大家分享」，才能建立真正的人文社會。

（原文發表於2002.5.20）

註一：華府杜勒斯機場建於1962年，是建築師埃羅·沙利南（Eero Saarinen）的設計，以懸吊結構塑造前高後低的曲線屋頂，航站大樓內空間宏闊，沒有一根柱子。中正機場航站大樓當年並未採用相同的結構系統，祗能在造型上加以仿效。

糟蹋建築的民族

不愛惜建築，是因為我們把建築當作一種純粹的工具，
沒有把它提升到精神的境界。
在我們的知覺中，沒有它的存在。

　　一個社會如果學著愛惜建築，環境的品質就會提高。很可惜，中國文化中沒有愛惜建築的觀念，所以凡是中國人居住的地方，不論在世界的那一個角落，都予人以亂烘烘的感覺。熱鬧與紊亂是我們熟悉的感受。

　　不愛惜建築，是因為我們把建築當作一種純粹的工具，沒有把它提升到精神的境界。在我們的知覺中，沒有它的存在。這就是為甚麼，在我國，建築一直被視為匠人之事，從來沒有升級為藝術。愛惜一件東西不外乎兩種感覺。一是珍惜，一是尊重。對建築，我們既沒有珍惜，又沒有尊重。

　　珍惜是來自愛。我們喜歡一樣東西，才會珍惜它。喜歡也許是因為它很可愛，打動了我的心；也許它勾起我的回憶，撩起我甜蜜的鄉愁。每家都有幾件珍愛的東西，滿足我們愛物之心。尊重是來自敬畏，我們尊重的東西是在我們的觀念中有價值的東西。這種價值也許為我們所體察，也許不為我們所理解，但是不能輕忽。就好像小學生要對國父遺像行三鞠躬禮一樣。

◆哈佛大學校園內最古老的建築——建於1874年的紀念館〈Memorial Hall〉。

◆ 屋頂違建氾濫，是使用者任意糟蹋建築的例子。

建築因為體型龐大，很難使人像玩物一樣的珍愛。可是設計良好的居住建築，常使人產生不願離開的感覺，同樣會令敏感的主人生珍惜之心。然而西洋人愛惜建築，主要因尊重建築為一種藝術，逐漸形成的傳統。

在西洋，建築等於藝術是淵源流長的。在古希臘時代，建築家的名字就流傳下來了。到了文藝復興，大藝術家米開朗基羅、拉斐爾等都是大建築家。所以提到建築家，就聯想到這些偉人，不禁肅然起敬。因此把建築與繪畫放在同一個層面。即使是歐洲的中世紀，到了後期，建築的工藝極其精巧，天主堂固然提供膜拜的場所，建築匠師也成為社會尊重的人物。

所以西人提到建築，若非藝術家的創作，就是工藝家的心血，不能不自心坎裏尊重。久而久之，他們習慣上把建築物視為獨立人格，不輕易更動。因此西洋的建築，如無天災人禍，都很小心的以原貌保存著。哈佛大學校園裏有一幢最古老的建築，不過是普通的紅磚房

子，實在看不出有甚麼高貴的價值，可是三百年來，一直很小心的被使用著。

為甚麼在西方的城市裏，招牌都很少見？那是因為大家很自然的覺得不應破壞建築師精心設計的外貌。雖然在程度上不無差別，建築物經過建築師設計者，都花了心思，希望呈現美感。為了整體環境，為了對專業的尊重，也不應該在外面掛上大招牌。可是國人沒有這種感覺，他既不能體會美感，無法生珍惜之心，又不理解建築家的專業知識，無法生尊重之意。

世上的國家很少像中國人，把建築盡情蹂躪的。在外面隨便掛上招牌不說；亂加鐵柵，改造陽台，屋頂加蓋，懸掛各式冷氣機等已是家常便飯，甚至有私自戶外貼面磚者，真可說是破壞得體無完膚。至於內部，每每為了裝修，敲牆去柱，置建築安全於不顧。簡直到了剖腸破肚的程度。建築師想到在圖版上所花心思，被使用者如此糟蹋，真是情何以堪！然而，我們就是這樣的民族！ （原文發表於2001.6.11）

◆ 零亂的廣告招牌往往是台灣建築物的殺手。

跟著感覺走

如果容我建議，我會把建築第四要素改為感覺。
在我看來，象徵太深奧了，想像力太奧妙了。

去年，看到台北市立美術館展出法國國家收藏的當代家具的消息，就麻煩黃才郎館長安排了一次參觀。經過解說，使我對近若干年來的「後現代」設計多了一層體會。

記得在一九八〇年代，推動「後現代」建築最力的查理・金克斯（Charles Jencks）(註一)，曾對建築的內涵重新加以定義。西方人自羅馬時代以來就把建築的要義定為「合用、牢固、美觀」。自羅馬帝國到二次大戰勝利，一千多

年，建築家總是環繞著這三個名詞做文章。金克斯認為，到今天，只是合用、牢固、美觀已經不夠了，要加一個「象徵」。象徵指的是含意。他認為光好看、好用是不成的，要有意義；而且意指些甚麼，要講得清清楚楚。

今天看來，金克斯雖是後現代理論的泰斗，但他講理講得太多了，仍然不脫現代主義的積習。其實後現代並不需要擴大理論基礎。真正的後現代主義者就應該把理字丟掉。

◆ 位在費城的一棟後現代建築辦公室，讓你想像到七〇年代的電腦嗎？

註一：查理・金克斯，1939年生於美國巴爾地摩，1970年取得英國倫敦大學建築史博士學位。曾任教於歐美多所著名大學，1969年與George Baird合編《建築的意義》（Meaning in Architecture）一書，1971年出版《建築2000年》（Architecture 2000）。1977年刊行的《後現代建築語言》（The Language of Post-Modern Architecture）一書，奠定其在建築史界之地位。該書已刊行六版，被譯成多國文字，包括1998年的中文版。

◆ 左側第二件作品是抽屜櫃／德喬雷米（Tejo Remy）。

◆ 德喬雷米（Tejo Remy）作品／抽屜櫃。

現代主義的核心是科學，科學來自理性，是文明的基礎，現代主義的精神在世上已流傳了近兩千年。二次世界大戰以後，人類的感性開始覺醒，而感性的基礎是開放，是自由。所以一方面科學技術正快速的發展，核能成為重要的能源，人類登上月球，向宇宙探索；另一方面則在心理上反抗科學的獨斷，抵制技術霸權對人類自由的限制。因此文化人開始清算理性與光明，找回神祕與黑暗，希望回到感性的母胎裡。

金克斯用象徵來解釋後現代心靈的需要，其實是不夠的。想在建築的三要素外，外加新要素，絕不是所謂象徵，也許會是想像力吧！今天人類已經把想像力視為最重要的資產，其超越常識與理性之上。如果容我建議，我會把建築第四要素改為感覺。在我看來，象徵太深奧了，想像力太奧妙了。既然今天的人都喜歡跟著感覺走，那感覺應是人人都具備的官能吧！

老實說，象徵對於建築家來說也許是嚴肅的、深刻的，對於一般大眾，由於習慣的是古老建築語彙，像現代主義的簡約風，看上去就不免輕率、逗趣；但這種「象徵」用得過分，還有點暴發戶味道，反而有缺乏想像力的嫌疑。難

怪近十幾年來,設計界不再流行「象徵」,而向想像力的開發前進中。

跟著感覺走的新設計與後現代的象徵派有一個很大的分別,就是後者偏重裝飾,其本體仍然是現代主義的;也就是說,形狀也許老氣橫秋,但是用起來與理性的設計沒有什麼兩樣。而感覺派的後現代,則著重想像力的表現,好不好用也不在乎了。這才是真的耍得開呢!

我在北美館的展覽中看到的設計裡,有一個作品是抽屜櫃,是把大小、寬窄、厚薄不一的抽屜盒,連同一個電視機,用一根帶子綁在一起。來表達雜亂堆積的觀念。它不像家具,更像一個裝置藝術品。在我推想,這些抽屜也許勉強可以使用,但因歪斜,不會很合

◆書蟲置物架/隆‧阿拉德(Ron Arad)。

用。在這件作品裡,合用、牢固、美觀都不重要了,感覺才重要!

一位名為阿拉德的設計師,設計了一種書架,命名為書蟲。他用曲線代表蟲子的形象,以螺線的形狀固定在牆上,然後按不同的角度做些隔板,用以置書。這樣豐富的想像力,這樣銳敏的感覺,實在太可愛了。我恨不能也在自己書房的牆上安裝一具呢!但是唯一的問題是這個書架放不了幾本書,更可能放不下比較大的書,就算放上去,也不容易取出來。

後現代予人的感覺就是真好玩!丟棄了象徵主義的造型,大家開心的玩吧!這是富裕時代,公子哥兒的設計觀。可是在台灣的我們真有玩開的心情與本錢嗎?這也許就是後現代設計在台灣呈現出模糊面貌的原因吧!

(原文發表於2001.8.20)

P.51-52頁圖由台北市立美術館提供

◆書蟲置物架/隆‧阿拉德(Ron Arad)。

征服自然的渴望

政府每年投入一千億做公共建設，用意也是在振興經濟、維持就業。
可是千萬要小心，建設要為國家所需要而建設，
不要為建設而建設。

人類不但對建築有飢渴症，對於環境改造也有內在渴望，這也許是上帝設計人類，藏在基因中的元素吧！

在過去有一種說法，認為西方人要征服環境，因此他們發明了各種技術，改變了人類的生存環境，這是以人為中心的思想造成的結果。他們認為東方人要順遂自然，與自然融為一體，所以沒有改變生存環境的願望，因此就沒有發展科技的必要了。這是在環境主義盛行的年代，東方人喜歡聽到的文化理論，因為這算是恭維，可以掩飾科技落後的事實。

中國文化中欣賞自然是有的，卻沒有屈從於自然這件事。我們小時候大多讀過愚公移山的故事。這位老先生家的門前有一座山擋住他的去路，他就不避艱辛地一鏟鏟把山移走。這是一個寓言，為了教我們做事時有毅力，克服障礙完成理想。可是沒

有人告訴孩子們，只要把前門封住，開後門就可輕鬆的解決問題，而且還更順乎環境的條件。其實，中國人這點環境觀念是有的，理論上風水就要我們背山

◆ 設計合乎自然原則的日本住宅。

◆ 被西方人欽羨的日本建築。

◆ 建築在海埔新生地上的東京都港區——台場。

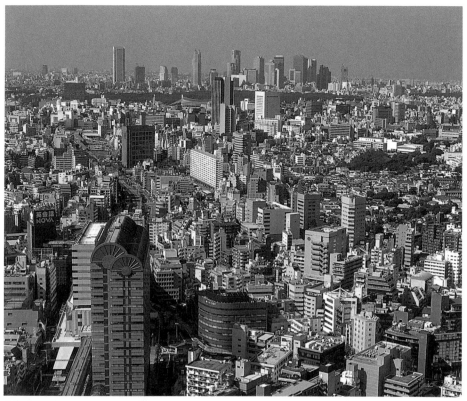

◆ 東京天際線。

面水，這位老先生怎麼面山建屋呢？説他愚，一點都不錯！在那個年代，他大概不知道把山移走是破壞環境吧！

自遠古以來，中國人就有改造自然的想法。女媧補天，后羿射日雖然是神話，卻可看出古人是有氣魄的。西洋人的神話把大自然的形成歸之於神，比起中國人來，他們是很謙卑的。這是他們宗教發達的原因。就以大家都相信的大禹治水來説吧！在那樣原始的時代，這位偉人帶著手無寸鐵的老百姓，三年就把中國的河系整理清楚，比起西方的諾亞方舟，我們的想像偉大得多了。在真實的歷史上，自秦始皇把蜀山上的樹木砍光建阿房宮，到毛澤東的大躍進生產，都説明中國的領袖不斷改造自然的願望，是一點都不謙虛的。

中國人如此，東方以自然為立國精神的，就只有日本吧。其實西洋人提到東方，第一個想到的就是日本。日本的住宅在西洋現代建築大師心目中是最合乎自然原則的建築，為此欽羨不已。可是日本人一旦取得西方的科技，所表現出來的就不是那麼一回事了。

◆ 勤於工程建設下的日本新市鎮一景。

遠的不說了,最近美國《新聞周刊》報導,日本已經染上混凝土癮,首相小泉想戒掉,還不知能否成功呢!日本經濟連續十多年的不景氣,並沒有使他們回歸自然,相反的,他們為了刺激景氣,不斷的投入大筆資金從事公共建設。原本是想充實基礎建設,未嘗不是好事。可是日本是先進國家,公共建設原本就很完備,所以到一九九〇年就無此需要了。但他們停不下來,就繼續籌畫港口、水壩、橋樑、海岸、高速公路與高速鐵路。結果日本多了若干沒幾部車子走的橋樑、終點沒幾戶人家的公路、沒啥用途的海埔新生地,與沒有必要的水壩。美國人認為這是日本政商結合,政治家依賴工程公司的緣故。可是在骨子裡,我認為他們迷上了自己建造的這些美觀工程傑作。當事者也想作創造者,當自然的改造者。至於對自然環境的破壞、對地方人文的衝擊,一時都無所覺了。

現代的國家,以及渴望現代化的開發中國家領導人應該警惕自己,不要陷入工程狂熱中。建設這兩個字太吸引人,政治的報酬率太高了,政治家很難拒之於門外。比如自台北市到桃園中正機場,不過一小時左右的車程,有建捷運的必要嗎?你搭車到捷運站要多少時間?

政府每年投入一千億做公共建設,用意也是在振興經濟、維持就業。可是千萬要小心,建設要為國家所需要而建設,不要為建設而建設。陶醉於工程計畫之中,很容易重蹈日本人的覆轍!

(原文發表於2001.10.22)

天人合一之道

今天的工程技術確實可以克服很多困難，
若能深思一下風水的智慧，既可免於自然災害，
又可趨吉避凶，何樂不為呢？

利奇馬颱風造成的災害不算大，但關渡台北藝術大學游泳池地基卻被掏空了，情況嚴重，報載行政院長都去視查了一番。其實在山坡地上建屋，地基被掏空的例子不只藝術大學，樓房傾倒都是同樣的原因。雨量太大成災當然是禍首，可是建屋時未曾慎重選擇地點，也脫不了關係。

◆ 台北藝術大學藝術大道。

◆ 中國古書中對風水的詮釋。

◆ 視水為財的風水觀念。

有人問我，在山坡上建屋要怎樣選擇地點呢？我通常會籠統的說，應考量一下風水的條件。在台灣，風水受到普遍重視，但是所重視的部分大多是迷信。這也難怪，在都市裡建屋或買一戶住宅，在環境上所能控制的實在有限，所以風水先生就只好在門戶、隔間、配置、甚至安床、置灶上發揮。今天的風水師與室內裝修合作的較多，就是這緣故。新官上任大多要挪動一下辦公桌的位置，甚至要調整大門的朝向，說起來可以當笑話，但大多數國人就相信這些玩意兒！影響所及，很多人以為風水就是趨吉避凶之術。

在我年輕的時候，尚有少數長者喜歡談中國古人的智慧，其中最動人的一句話就是「天人合一」。對年輕人來說，這話太玄奧了些，想得太多，很容易流為空談。其實在建築上，就是人類的生活環境與大自然力量相配合的意思。風水的道理就是天人合一這古老智慧最具體的呈現。古人在自然中擇地而居就靠這智慧。風，就是避風；水，就是排水。古人的房屋簡單，在大自然中找一個安身立命之處，安全第一，所以風水的第一要義，就是避免風雨之災。

後來風水與超自然的信仰混為一談，以風水的原則來擇地就被解釋為「藏風聚氣」。有了氣的觀念，風水就變得很抽象、很玄奧，非一般人所能理

◆ 晚清時的一幅選擇宅址的圖畫，畫中堪輿家正在察看磁羅盤。採自《欽定書經圖說‧召誥》。

◆ 本書作者漢寶德所著的《風水與環境》書影。

解。避風之處，空氣本不太流動，可以勉強解釋為藏風、聚氣；排水就很難解了。台灣有一種流行的觀念，把水視為財氣。台灣的建築施工不良，家家戶戶都有漏水、滲水之苦，但大家並不特別怨恨，原因之一可能就是在大家的內心深處，接受了水就是財的象徵。如果漏水不嚴重，倒也相安無事！然而這次颱風帶來的大水要怎麼說呢？台北市的大樓地下室與捷運灌水，難道也要解釋為聚財不成？

可見不合乎常識的解釋是與古人風水的智慧相違背的。更談不上天人合一了。

地基被淘空，顯然是沒有良好的排水系統所造成。水直接沖刷到建築物，自風水來看是最不理想的情況。按照傳統的風水理論在山坡擇地，要有背山依靠，左右要有圍護，自環境條件來說，是為了避風，也可以說是為了藏風。這

還不夠，坐落的位置一定要是中央略略高起來的平地，與後山與左右護龍之間，有一自然的排水道，當大雨來時，水會在左右形成水流，繞過建築，流到山下的平地，匯入河川之中。因此水流是彎曲的，沒有沖刷的問題。風水理論中要求水流呈「之玄」狀，就是減緩水的流速，可以減少沖刷土壤，孕育生命。

自然界中並不都是風水的福地。最可怕的就是山形奇禿、怪石嶙峋，雨來時不能蘊涵水量，讓水流一衝而下，把山根處沖得土石暴露。這就是所謂惡山惡水，是不適宜於居住的。即使是樹木蓊鬱的山坡地，若無起伏，又過於陡斜，也不宜營居。可是現代的一些建築商人為了開發地產，就顧不得那麼多了。

最常見的情形是在山嶺坡面上攔腰開一條道路，把天然的排水道割裂。如果坡度太大，山上水量又多，道路不免受到沖刷。建在道路邊的建築，只靠擋土牆防水，一旦工程上出現瑕疵，後果就不堪設想，林肯大郡等的災害多是這樣造成的。今天的工程技術確實可以克服很多困難，若能深思一下風水的智慧，既可免於自然災害，又可趨吉避凶，何樂不為呢？　（原文發表於2001.10.8）

不和諧的時代

從生物學或社會學的觀點來說，
破壞穩定的關係，才能再創新機，產生新的和諧局面。
這是生命的法則，在建築上也可以成立。

近年來引起大陸建築界爭議最多的，就是北京的國家大劇院。大陸在開放改革之後，一切建設都在令人訝異的速度下完成，只有這項計畫自倡議到今日，已耗費數年時間。官方於一九九六年做成政策性決定，到次年才決定設置在天安門廣場區域，再隔一年舉辦全球性比圖，到一九九九年七月選擇法國建築師的方案^{（註一）}。光是這三年已經出奇的長，在國家政策的層次上仍有些猶豫，對如何建這座大劇院顯得舉棋不定。方案一公布，建築界譁然，原來所錄取的首獎是一個超現代的設計，如同一個大水銀球落在石板上，與四周的中國古建築風貌全不搭調。所以到了二〇〇〇年破土的時候，有幾十位學者，上百位著名建築師表示反對。連向來獨斷獨行的中共政府也縮手了。

中國大陸的領導人與年輕一代極想突破傳統的藩籬，與國際活動接軌。文化部的評審委員會能在天安門廣場接受一個超現代的設計，表示他們求新求變的決心。可是中年以上的學者與建築界名家就嚥不下這口氣了。在文化核心的北京天安門前居然接受外國人設計，完全不尊重中國文化的方案！經過幾個月的再評估，進步派與傳統派相持不下，依然沒有結論，就於二〇〇一年的年中復工了。

傳統派堅持反對的態度，我曾在不同的場合中聽到過，他們所依據的，基本上是和諧的原則。天安門廣場上已有的大型公共建築，包括兩座博物館與一座大會堂^{（註二）}，都是混合了西洋古典與中國傳統的風格，因此即使是俄共思想掛帥的年代，也沒有摒棄設計的和諧。也可以說在這一原則上，冷戰時期的東方與西方即使在其他方面有很大的差異，建築界的思考倒是並沒有太大差異。

西方建築界在大戰之後，感到現代建築在都市中的發展，忽略了和諧原

註一：競圖結果由法國建築師保羅‧安德魯（Paul Andreu）的設計獲選。興建工程於2000年4月開工，但因受到反對聲浪於同年7月停工。2001年7月又復工，並將原方案中的小劇場及停車場取消；劇院總面積由最初的18萬平方公尺，減為14萬9千平方公尺；經費也從50億人民幣降至30餘億。保羅‧安德魯的作品計有廣州新體育館（1996）、上海浦東機場（1996）、巴黎戴高樂機場第二航站（1996）等。

註二：北京天安門廣場，中軸線上是建於1977年的毛主席紀念堂，東側的中國革命與歷史博物館，由北京市建築設計研究院設計，完成於1959年，對面是同年建成的人民大會堂。

◆北京故宮前的天安門廣場。

則，使都市空間品質下降，乃提倡都市設計之學。哈佛大學於六〇年代初首次開辦都市設計課程，主要是希望都市中的建築與空間應互相協調，像音樂會演奏一樣，形成一種美的和音。這就是近三、四十年來，美國城市更新的最高指導原則。

可是到了九〇年代，多元的價值觀與高科技的造形技術發展成熟後，就把和諧視為將既有價值定於一尊的落伍觀念。和諧並不要求雷同，而是要「異中求同」，但新觀念則是「同中求異」，要百花齊放，壓根兒就不考慮與鄰近建築間的協調關係。

◆天安門廣場上的人民大會堂。

◆台灣大學內新校舍之一。

◆台灣大學新圖書館。　　　　　　　　　　　　　　　◆台大新圖書館旁的鐘樓（右頁圖）。

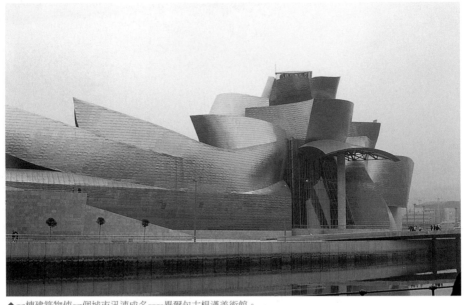

◆ 一棟建築物使一個城市迅速成名——畢爾包古根漢美術館。

和諧是不是落伍的環境觀念呢？實在值得認真思辨。在台大的校園裡，過去若干年建造了不少新校舍，但沒有很突出的建築出現。原因之一是台大校方嚴謹地遵行和諧原則，使新校舍的建築師都要遵從老台大的新仿羅馬風格。甚至花了數十億鉅資建造的新圖書館，也是老氣橫秋的十二世紀歐洲風味。老實說，連我這樣保守的人也覺得過份了些。

也許台大校園中需要一座領時代風騷的建築，為台大在學術上的龍頭地位做見證。台大校園為了和諧，犧牲了很多機會。

以求新求變為基調的今天，犧牲互相協調的立場似乎是必然的。西方的文化界似乎已經在心理上準備接受視覺上意想不到的衝擊。近來的報導，不時出現文化建築如博物館、音樂廳、大學校舍等完全擺脫環境考量的作品。在二〇〇一年美國出版的《建築》雜誌上，報導了埃及亞利山大利亞城新圖書館的設計。這座圖書館建在有著數千年光榮與殖民歷史的基地上，完全沒有考慮鄰近的建築環境，建成一個向海邊傾斜，陷於地下的圓桶。評論家認為這很可能是另一個畢爾包，靠一棟著名的建築帶動一個城市的生機。

從生物學或社會學的觀點來說，破壞穩定的關係，才能再創新機，產生新的和諧局面。這是生命的法則，在建築上也可以成立，為此，我們應該為北京得到一座超現代劇場建築而慶幸吧！

（原文發表於2002.1.14）

全球化就是西化

台灣的建築好像一直是西方文化的邊陲。
雖然也有少數建築師在傳統語彙上下功夫，
卻不受建築界的重視，一直沒有成為台灣建築的主流。

我國終於踏進了「世界貿易組織」（WTO）的大門。媒體上幾乎都在討論，一旦進入這個國際組織，各行各業會受到怎樣的影響。文化界的反應比較慢，對經濟脈動的感受不強，即使談起來，也說不出什麼名堂。至於對建築界，又會有怎樣的影響呢？

◆台北世貿中心及國際會議廳。

世界貿易組織的設計，是要達成商品的自由流通，促進經濟活動的全球化，如果用中國古人的觀念來解釋，是走向世界大同的一個步驟。在過去，每一國家是一個單位，國家的主權神聖不可侵犯，所以動不動就會打起來，如今門戶大幅開放，看上去只是為了毫無障礙的互相通商，然而一旦全球結為一體，國家的觀念會趨於淡薄，民族的意識會為人類整體前途的觀念所取代，地方的色彩會被國際共通的價值所涵蓋，因此邁出這一步，對於人類文明與民族文化都有很深遠的影響。

世界大同原是中國人的理想，可是我國古人只把中國當成世界。今天要玩真的了，卻不能不承認，全球化多是以西方富強國家為中心。仔細想想，徹底的全球化，可能就是徹底的西化，也就是消滅了國界，也消除了民族特有的價值觀。文化界爭辯了若干年，被認為是永遠沒有答案的大問題，卻被經濟與貿易手段輕易解決。回想若干年前中西文化的大辯論，甚至在建築界的現代與傳

統之辯，都成過眼煙雲。文化在經濟面前，就像侏儒一樣，在全球化的課題上，誰問過文化界的意見？有趣的是，我們戰戰兢兢的踏進世界貿易組織的門檻，生怕被人排擠而不得其門而入，卻沒有任何反抗全球化的聲音。反而是西方社會的文化界中有很多異議分子，代表弱小民族，不斷的抗議西方霸權的擴張。台灣是本土化，在地化喊聲最響的國家之一，我們要怎麼思索全球化與本土化的衝突，而得到雙贏的結果呢？

在遠東建築獎的評審中，發現進入決選的作品，在地化的性格都很明顯。一般的通例，建築獎大多是選擇合乎國際標準的作品，即使是台灣的建築雜誌評選，仍然是以國際流行風格為選擇的依據。如果沒有非常理想的作品，只好選第二、三流的作品，因此台灣的建築好像一直是西方文化的邊陲。雖然也有少數建築師在傳統語彙上下功夫，卻不受建築界的重視，一直沒有成為台灣建築的主流。所以看到遠東建築獎的評審們秉持不同價值觀，偏好於地方風格的作品，雖作品未必成熟亦在所不惜，令人感到一股清新的氣息。

問題是，這樣的地方性發展會不會因全球化的來臨受到壓抑呢？

進入世界貿易組織以後，理論上說，國際的建築師就可以自由到台灣來承攬業務。他們經由本地朋友的引介，按照採購法的規定，承攬建築或其他設計業務。如果照一般國人崇洋的心態，或許在不久的未來，大多數的公家建築，有形無形都出自外國建築師的手筆 (註一)。當然，其結果有可能大大的提高了台灣建築的設計水準，逐漸接近先進國家；同時使台灣的建築逐漸完全匯入國際的大潮流中。

相較下大陸的建築已經受到全球化的衝擊。上海的高樓大廈不少是外國建築師的作品，因此迫使當地的建築師競相抄襲雜誌的流行語彙，沒有人注意地方風格的發展。他們放棄了民族主義的驕傲，寧願追隨西方文化。這就是大陸建築界為天安門廣場上所興建的超前衛國家大劇院憤憤不平的原因。

相形之下，過去幾十年的台灣建築，雖無了不起的成就，但甘於土生土長，不中不西的自求發展，才能有今天這一點點的體會，產生幾位受西方教育，卻自傳統與本地的土壤中長大的建築人。我衷心希望，全球化的潮流不會把這些幼苗席捲而去。

（原文發表於2001.11.19）

註一：事實上，以八〇年代以降為基點，從第一商業銀行總行大樓（日本郭茂林＋KMG設計）、台灣電力公司總管理處辦公大樓（日本郭茂林＋KMG）、台北世貿中心（HOK）、台大醫院新大樓（PSP）、宜蘭冬山河親水公園（象設計集團）、宜蘭羅東運動公園（日本高野景觀規劃株式會社環境造型研究所）、台北捷運淡水線車站（美國捷運顧問公司）、國立東華大學校園規畫（MRY）、東海岸風景管理處辦公廳舍及遊客服務中心（LPA）、宜蘭縣政中心（象設計集團），直到最近的屏東海洋生物博物館（KCMI）、台東史前博物館（Michael Grants）等，皆是出自外國建築師之手筆。

立足於傳統才能傲視當代

希望有一天能創造出立足於傳統，
傲視當代的作品，
讓我們的下一代可以建設出令人驕傲的、現代的、
帶有傳統文代風貌的建築環境。

◆ 由線條與平面組成的建築，荷蘭風格派經典建築
——Gerrit Rietveld設計的小住宅。

在建築界，很久沒有人談傳統與現代間的矛盾與融合的問題了。海峽兩岸的建築師都努力的希望追上國際的腳步，匯入全球化的潮流中。尤其是彼岸，建築面隨經濟蓬勃發展，有一股壓抑不住的求新求變的力量。但因為發展太快，創造力趕不上，若不是請外國建築師來操刀，就是自已抄襲外國的建築雜誌。回想當年我們尚年輕的時候，沒有多少機會參與建築的實務，然而胸中多了一份文化的使命感，一天到晚想的就是未來中國建築的風貌應該如何。由於讀得多做得少，缺乏實在的印證，傳統與現代就成為論辯中的陳腔濫調。即使如此，此一議題仍然是嚴肅的建築師心目中努力的標的，希望有一天能創造出立足於傳統，傲視當代的作品，讓我

們的下一代可以建設出令人驕傲的、現代的、帶有傳統文代風貌的建築環境。

為甚麼中國建築界談此問題近一個世紀，自大陸談到台灣，又自台灣談回大陸，到今天仍然沒找到一條路呢？在我看來有三個原因。第一個原因是我們的傳統建築所代表的文化與現代文明相去太遠。西洋人鬧建築改革，只要改變建築的樣子就可以了，在生活方式上只有進步，沒有革命。而我們則是翻天覆地的大革命，等於推翻了傳統的價值觀。換句話說，軟體已經換過了，硬殼子套用實在非常勉強，也非常困難。

第二個原因是，對有理想的建築師而言，機會太少了。二、三十年前，建築工作甚少，自從台灣經濟起飛之後，建築業蓬勃，但政治與商業掛帥，缺乏理想，又因發展快速，建築幾乎都是急

◆ 是佈景，還是建築？環球影城內的文化表現。

◆ 好萊塢的環球影城。

就章，即使有想法也無機會表現出來，不用說形成風氣了。

原因之三是建築業至今沒有出現天才。海峽兩岸所建大廈以萬計，出頭的建築師不在少數，能不事抄襲，堅持自己的風格者已寥寥可數，作品動人且植根於傳統文化者簡直絕無僅有，為什麼沒有天才出來領一代風騷，實不可解。

也許因為有天份的建築家都不承認傳統的重要性，認為國際的風尚才真正是他們的未來。在全球化的時代，胸懷壯志，要打破國家的樊籬，未始不是令人嘉許的立場，但是要想突破時代的迷霧，提出令人感動的形式語言，並不可以憑空臆造的，回頭看廿世紀的歷史，

重要的建樹還是要自傳統中抽引出來。

舉例來說吧，二十世紀影響建築界最大的建築師，是荷蘭出身的密斯‧范德羅。此君就是發明了鋼骨、玻璃火柴盒樣式的大師。他這種建築於二十世紀中葉在美國風行一陣後似乎銷聲匿跡，可是卻一直在歐洲以不同的方式大行其道。到了廿一世紀的今天，又在美國復活了。這可以說明，鋼構與玻璃所構成的簡單明快的造形已經是人類文明的重要資產。可是這樣「損之又損」、簡單高雅的造形觀是怎麼產生的呢？是來自荷蘭的文化傳統。這個小國自十七世紀以來在建築與繪畫上就表現出一種極端平靜、以線條與平面組合的畫面。只有自當地的鬱金香花圃上可以反映出這樣理性、高潔的秩序。

在美國產生的所謂前衛建築是不是胡思亂想的結果呢？確實如此。然而並不是建築師真有本領突破時代的限制。它的背景是美國的通俗文化。為什麼那些駭人聽聞的前衛建築不發生在美國文化的重鎮，如波士頓、紐約呢？為什麼由洛杉磯領先呢？因為南加州才是美國通俗文化的中心。那裡有好萊塢的影城、有狄斯耐樂園。

在我看來，解構的建築不過是影城佈景的延伸，前衛造形多是狄斯耐精神的發揚。你到畢爾包只看到那些大鐵桶，要注意門口的那只由立體花圃構成的碩大無比的看門狗。沒有狄斯耐的成就，建築師有那個膽嗎？他們也是立足於傳統的！

（原文發表於2001.7.2）

邊緣文化的悲哀

在國際文化的邊緣，
注定只有捕捉前衛的尾巴，
把人家發展成熟的語言，借來使用。

◆ 桃園中正機場第二航站外觀。

國內建築界人士，包括我自己在內，常為我國建築未能趕上當代藝術風潮所煩惱。提到桃園中正機場第二航站大廈就生氣，因為對比於同時建造的香港、大阪、吉隆坡與上海的浦東機場(註一)，我們感到一種落後的悲哀。在全球化的時代裡，一種無形的競爭在進行著，台灣在二十幾年前，一度是領先群雄的，如今卻敗下陣來。

不管文化界人士承不承認，建築與

藝術的風雲背後是經濟力量在推動。一九八〇年代的台灣經濟，以亞洲四小龍的姿態，傲視東南亞。當時大陸尚是貧窮落後的國家，而台灣錢淹腳目；我們的國民所得三、二年間超過了一萬美

◆ 中正機場第二航站內部空間。

註一：香港赤鱲角機場，英國建築師霍朗明（Norman Forster）設計。日本大阪關西機場，義大利建築師皮安諾（Renzo Piano）設計。吉隆坡國際機場，日本建築師黑川紀章（Kisho Kurokawa）設計。上海浦東機場，法國建築師安德魯（Paul Andreu）設計。

元。記得當時我籌建國立自然科學博物館，在九〇年代完工時，連美國來的專家們都對政府一口氣規劃好幾座同型的博物館稱羨不已。

可是曾幾何時，台灣的經濟力量疲軟下來了。一九九〇年代其他先進國家在高科技帶領下迅速進步的時候，我們欲振乏力，而且眼看著大陸的經濟開始飛奔。不知為甚麼，台灣錢忽然消失了。政府的財政捉襟見肘，到今天，一切建設都談不上。連若干年前所規劃的博物館也只好草草收場。建築界的朋友們也許不滿意桃園新航站的設計，可是以造價來比較亞洲新建的明星機場，我們還不到人家十分之一呢！

抱怨我們的公共建築不夠前衛，應該注意一個事實：即亞洲各新機場的設計者都是來自先進國家。光憑這一點，我們就沒有必要太過自卑。當其他國家有了錢，為了要趕上時代，又要向國際炫耀，想建一座前衛的機場或公共建築，自己的建築師程度又不夠，就到歐美去取經。這種文化自卑感的反應，只會使本國的建築師更為自卑而已。

為甚麼我們自己的建築師不夠前衛？

我們都知道建築是社會、科技、經濟等諸多條件的產物。在外國的建築雜誌上所看到的，除了視為時髦，在外形上加以模仿外，落後地區的建築師連邊都摸不到。這就是全球化聲中，以歐美為中心的新國際文化特色。凡是被邊緣

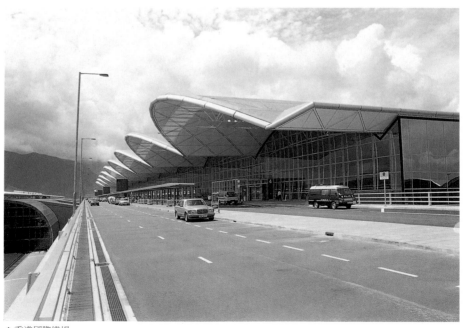

◆ 香港國際機場。

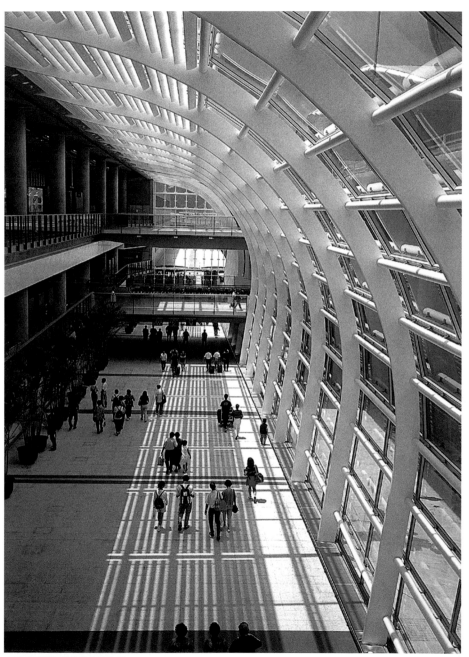

◆ 香港國際機場內的地鐵車站。

◆ 關西國際機場接駁車站。

◆ 大阪關西國際機場入境大廳。

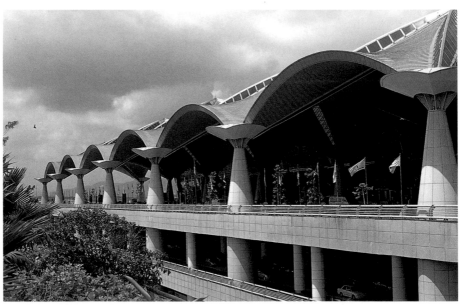

◆ 吉隆坡國際機場。

化的國家，就只有看著別人表演。

想想看，在高科技的時代，以手工藝精神為基礎的建築設計如何與技術結合，就是一個難題。經濟不景氣，建築造價這幾年不但未上升，而且降低不少，那有錢花在科技造形上？那裡有可以配合的科技人才？社會上沒有花大錢

在建築上的心情，怎會發展出新思潮、新技法？不過就算有了這些條件就可以與歐美建築師爭一日之長短嗎？仍然不夠。

因為我們並不在新國際文化的核心，做為藝術界的一份子，建築家沒法真正感受到時代的轉變。在新科技已經衝擊生活的二十世紀八〇年代，我們並沒有感覺，而歐美的藝術界已深切的感覺到了。因此在九〇年代後期出現的風潮，事實上已醞釀了十年。我們的感覺是二手的，是經由歐美前衛建築所感受到的。這時候，我們仍在後現代的漩渦裡打轉，要掌握後現代的精神都很困難，更不要説突破重圍，另創新猷了。

在國際文化的邊緣，注定只有捕捉前衛的尾巴，把人家發展成熟的語言，借來使用。要是不服氣，不如放棄追尋前衛，回頭自文化上尋根，從自己的社會條件中找靈感。然而在全球化的時代，地方文化

◆ 吉隆坡國際機場國際航站大廳一隅。

◆上海浦東機場。

◆出自法國建築師之手的上海浦東機場。

忽然被視為老古董，它很容易被利用為政治的口號，可是做為藝術與建築創作的泉源，卻好像已經乾枯了。

自這個觀點看桃園的新航站大廈，也許我們不該批評它不夠前衛，而應反省其缺乏獨創的精神，模仿在西方已經過時的語言。台灣在文化上的邊緣色彩，只要看看航空站就可得知。第一航站大廈已是一個不太高明的抄襲，第二大廈又是如此。而這不正是台灣文化發展所面臨的窘境現況嗎？

（原文發表於2002.5.13）

◆ 吉隆坡國際機場出境大廳

土生土長的建築

建築是生活文化的產物，
不排除外來的影響，不接受外來的支配，
努力煉自己的鋼，呈現獨特風格，
早晚會在國際上佔有一席之地。

今年的Ｐ／Ａ建築獎（註一），有趣的是有一個獎落在中國大陸。這可能是美國的建築雜誌獎的第一次吧！這個獎向來以鼓勵前衛性與創新性聞名於世的，以尚未完成的建築為對象，大多數今天成名的美國建築師，都曾有得獎的記錄。這是一個美國國內的建築獎活動，居然對中國的建築給獎，使我感到訝異。

細看之下，原來是通縣（譯音）的一座藝術活動中心，由波士頓的建築師所執事。換言之，這是建在中國的一座美國建築。即使如此，這個設計得到幾位評審幾乎一致的讚揚，不能不令人有所感觸。

我的感觸是：中國大陸的快速發展中，引進了很多外國建築師，大多是商業建築師，以興建高樓為目的。這在發展中國家是不足為怪的。可是在北京三十幾公里外的鄉下居然有主事者為了一座規模有限的藝術性的建築，找到具有創意的美國建築師來設計。當然，這是一座國際藝術村，主任是美國人，可是

他們為甚麼有這樣的機會。

這使我再次思索台灣建築的現代化過程。在這方面，台灣是一個封閉的系統。台灣的現代建築是土生土長的，沒有受到外國建築師作品的領航。我們是看美國雜誌，通過建築教育的現代化一路發展下來的。

台灣在戰後雖然民生凋敝，在經濟上屬於落後國家，但各方面都有自己的一套制度，比如建築師要經過考試取得資格方能執業等，已行之有年，且有完備的建築法規。不像一般落後國家，政府可為所欲為。也不像殖民地區，如香港、新加坡等，完全由宗主國代勞。

殖民地區建築有制度，有當時的設計水準，但那是外國的制度與水準。落後國家無制度、無水準，政府想要像樣的建築，就引進外國建築師，按照外國的辦法建造起來。台灣的情形，有制度、有能力，只是制度老舊，能力亦有限，因此建築的水準不高，但是由自己的學校訓練出來的建築師，到外國留學後，回國慢慢耕耘，會隨著經濟的成

註一：Ｐ／Ａ獎是美國前衛建築（Progressive Architecture）雜誌每年舉辦的建築獎，分為建築、室內設計與研究案三類。其中的建築獎不強調完工，甚至紙上建築也可參加，並有機會獲獎。此獎始自1954年，該雜誌雖已停刊，但獎項活動仍持續進行。

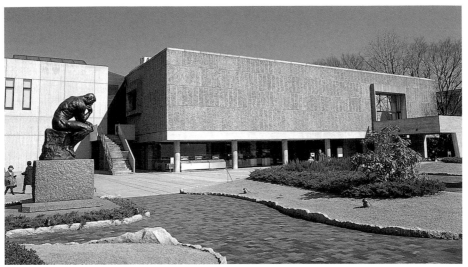

◆ 位於日本東京上野公園之西洋美術館。

長，水準漸漸提升，制度逐步改善，建築的體質一天天的健全化，有一天，台灣進入已開發國家的門檻，也許可以發展出自己的建築風格，為其他開發國家所模仿。

日本建築就是這樣發展起來的。他們在發展期間極少尊崇國外的建築師，記得早在廿世紀初，美國的萊特在東京建了一座帝國飯店，規模不大，名聲不小，且歷經一九二三年的大地震而未倒，可以說是萊特的代表作。可是日本人有意的忽視它，沒有對日本建築造成任何影響。到二次大戰後，他們居然為了建造大樓，把這樣的一個重要作品拆掉了，戰後的東京，在上野公園，又請世界級名家柯比意氏建造了一座西洋美術館，雖稱不上代表作，卻也是他多年來思考的實現，可是剛完成，就被日本評論家指為功能不合，還不如改為幼稚園。因此也沒有在日本形成影響。日本建築界自我訓練建築師，讀大師的理論，尊崇傳統，平均建築水準也不高，但經過戰後的發展，建築體質健全化，卻真能獨樹一格，為國際建築界所肯定。

日本建築之所以能出眾，當然與它的文化底子有關。台灣能不能按照日本的步伐前進而踏入國際建壇，尚待觀察，可是以獨立的精神，土生土長，融合中西文化所呈現的建築，也許不夠戲劇化，卻是正確的發展方向。

今天的世界雖不斷的走向全球化，然而建築是生活文化的產物，不排除外來的影響，不接受外來的支配，努力煉自己的鋼，呈現獨特風格，早晚會在國際上佔有一席之地。中國大陸為了快速成長而引進外國建築師，也許是不得已的做法吧！

（原文發表於2002.3.18）

重新思考建築的意義

試想如果每一座重要建築都出盡花樣，
以譁眾取寵為目標，
二十一世紀的建築環境豈不是瘋子的世界嗎？

◆ 歐洲的現代建築——葛羅培斯設計的柏林公寓。

真是天有不測風雲，人有旦夕禍
福，幾年前，世界經濟一片大好，台灣
景氣一片榮景，生活富裕，人人笑容滿
面，對於未來充滿了信心。誰會知道這
兩、三年間會發生天旋地轉式的大變
化？廿一世紀似乎沒有為人類帶來幸
福，世界經濟莫名其妙的向下急降，而

可憐的台灣又受到九二一地震的打擊。
到了二〇〇一年，民眾在幾個百年來最
強烈的颱風下戰慄，美國卻遭到九一一
的劇變，眼看一場另類世界大戰又要開
始。我們預期的幸福、安樂、和平的新
世紀消失於無蹤！

過去與年輕朋友們談論建築的未來
時，我總是以樂觀的口氣告訴他們，要
思考超級富裕的社會與建築的關係。建
築的發展與技術有關，但在根本上受經
濟力量的影響；少數天真的建築界朋友
卻常常忽視。建築界談理論時有兩個大
方向，一是美學相關的理論，一是政治
與社會學相關的理論。前者多是談造形
與美感，後者則是講建築產生的背景。
可是似乎沒有人認真思考建築與財力的
關係。也許他們認為這是當然的，沒有
特別研究的必要吧！

建築被視為人類必不可少的居所，
在原始時代也許是不易解決的問題；但
到今天，居住的需要早已不是問題了。
建築已成為一種慾望，跟著經濟的成長
而成長，與衣、食之慾一樣不斷上升，
無限的膨脹。回想我童年避難的時候，
全家幾口擠在一間房裡的情形，與過去
幾十年居住空間不斷擴大的歷程；到今
天，一個人住幾十坪的房子仍然有不夠

用的感覺，實令人不勝感慨。這不是拜經濟成長之賜嗎？

建築的美學理論其實也與經濟息息相關。現代建築的思潮發生在二十世紀之初，與歐戰後的民生凋敝不無相關。在窮苦的時代，以簡潔、素樸為美，自最節省的建築構造方法中，找出建築的哲理；自最實用的空間安排中發現精神的價值，是時勢之必然。現代建築的運動發生後並沒有得到廣泛的回響，美國人也毫無所覺，到了二十世紀的三○年代，美國遭遇到一次空前的經濟大恐慌，才為這種理性的美學準備了良好的發展環境，最後引領歐洲的現代主義在美國生根。

在我看來，自二十世紀七○年代以後的建築發展，基本上是富裕社會的壓力所造成。現代主義素樸的美學已無法滿足荷包滿滿的中產階級願望。他們想多花些錢，希望得到更多的空間，擁有華麗的外觀。現代主義的理論無法容納這些想法，才想些新理論出來，為富裕的建築找到說辭。可是幾十年過去，雖有「後現代」的大帽子，總無法找到一個為建築界一致認同的思想架構。這有點像「吃飽了撐出來」的毛病，有錢人難以伺候所導致。

所以一九八○到九○年代的二十年間，建築家絞盡腦汁，無非為了花掉業主多餘的錢而使他滿意。當然，經費寬

◆後現代建築——加州那帕谷酒廠。

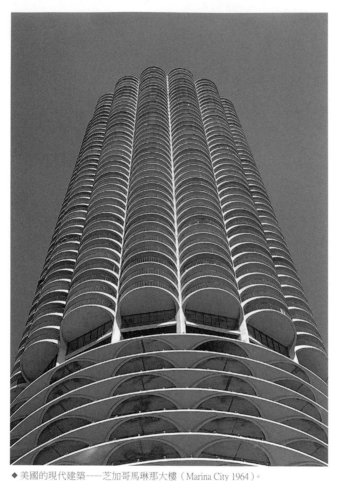

◆ 美國的現代建築──芝加哥馬琳那大樓（Marina City 1964）。

都出盡花樣，以譁眾取寵為目標，二十一世紀的建築環境豈不是瘋子的世界嗎？偶爾有一棟畢爾包的古根漢美術館是可以的，到處都是，誰受得了？

　　荷包扁了能使頭腦清醒未嘗不是好事。大家到北京故宮去參觀，不妨看看乾隆皇帝理政的養心殿，雖少不了皇家的雕鑿，但其規模不及今天中產之家的客廳。那不是節儉，只是合乎需要而已。這一波建築業的大蕭條，可否使社會大眾與建築界一起來重新思考建築的意義呢？

（原文發表於2001.11.5）

裕確實為建築界帶來較大的表現空間，可以在造形上推陳出新，在細微處求精緻高雅。不幸的是，建築界還來不及過足癮，好日子就過去了。

　　今天的經濟雖不比從前，可比起傳統的世代，我們還是富有的。其實在被財富沖昏頭的時候，來一段收縮期，可讓我們保持清靜，對於建築的合理化有盤整的作用。試想如果每一座重要建築

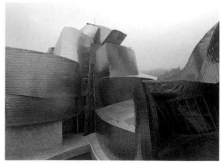

◆ 畢爾包古根漢美術館。

輕利重義的建築家

台灣建築界漸漸出現向社區紮根的建築師。
這是很好的現象，
說明台灣年輕一代不再全然視建築為商業，
而有理想主義的精神出現。

◆ 新竹市文化中心所舉行的社區總體營造博覽會。

　　二○○一年底，在一次建築師集會
的談話中，提到建築師的職業組織可以
發動下鄉服務的活動；在景氣衰退，大
多數建築師無事可做的時候，做一些使
自己感到驕傲的公益事業。很可惜，這
樣的話在業界得不到任何回響，似乎建
築師是種不願施捨的行業。

　　這些話悶在心裡已經有一陣子了。

　　我最早想到的建築義工觀念是自政府推
動社區總體營造（註一）開始。社區營造
是一個人見人愛的構想，可是雖在表面
上受到各界讚揚，真正成功的例子卻不
多。因為社區營造中實質的建築環境部
份雖不應過份強調，卻是基本架構。沒
有實質環境的營造，人文環境的精神顯
現不出來。因此每一個社區營造計畫中

註一：社區總體營造政策源起於1993年10月，由行政院文化建設委員會正式提出理念與政策，以「社區文化活動發
　　　展」、「輔導美化地方傳統文化建築空間」、「充實鄉鎮展演設施」、「輔導縣市主題展示之設計及文物館充實」
　　　等為核心計畫。

◆ 在宜蘭舉行之社區總體營造博覽會。

都應該有熱心的建築家積極參與。可惜的是，除了為業務得到政府經費資助才參與的建築師外，少有建築界的正面反應。因此我認為社區總體營造雷大雨小，部分原因是建築界的冷漠反應所造成的。

也許建築作為一種行業，本質上就是貪婪的，缺乏公益精神。建築師基本上是為有錢人服務，他們的報酬是按建築造價的比例來收取，努力工作所得到的代價與設計品質高低、投入精力多寡無關，而與花掉業主多少錢有關。所以聰明的建築師喜歡與擁有政商權力的重要人物為伍，對於社區與大眾缺乏興趣。

台北市政府並沒有推動社區總體營造，但卻有「社區規畫師」的設置。這是很實際的想法。我原以為這是有服務社會意願的年輕建築師之良好機會，通過規畫來結合地方各方面的力量以營造社區。可是過了一陣子，我略事追蹤，發現這些承接社區規畫工作的單位並沒有甚麼積極的活動；因此我的結論是：凡是政府出錢支持的計畫都不免流於形式。只有發自內心的動力，才能有所表現。社區需要建築的志願兵。

台灣社會在志願服務方面，原是在世界上名列前茅的。義工是美國社會的傳統。很多人每年都拿出一些錢，撥出部分時間從事公益活動；所以常聽說有些建築界的年輕人，進入貧窮的社區，幫忙地方從事環境規畫，不但負起協調居民以形成共識的工作，而且還協助他們向政府申請經費，以便進行環境改造。台灣並沒有義工的傳統，但卻很快的接受了義工的觀念，自文化機構到社福團體，義工的數量相當可觀。這已經是台灣社會的驕傲。可是這股風潮沒有影響到建築界，是十分可惜的事。

美國建築雜誌報導了美國建築界良

◆強調透過產業建立地方自明性的社區總體營造。

心──莫克比（Samuel Mockbee）逝世的消息（註二）。這位先生是建築界的超級義工。他自建築系畢業後，從來沒有打算去伺候有錢人，也沒有在前衛建築上揚名立萬，卻決心自我下放，把建築上學到的東西帶到地方上，貢獻給社區民眾，提升當地建築的水準。得到教職後，結合同事，利用學生實習的機會，成立「鄉村工作室」，在貧窮的阿拉巴

馬州鄉下，替居民解決建築問題。

有趣的是，這位先生並不是僅僅為鄉民解決住的問題，而且還把建築的水準帶到鄉間。像他使用捐來的或撿來的材料建屋而屢屢得獎，讓人感覺這樣的建築師才是真正結合人文與藝術的建築師。他的經驗說明了為地方服務不只需要一顆熱心，創造力也是很必要的。可惜他因白血球過多症，僅五十七歲即棄世而去，實在是美國建築界的一大損失。因為即使在美國，建築的良心還是很稀有的。

最近幾年，台灣建築界漸漸出現向社區紮根的建築師。這是很好的現象，說明台灣年輕一代不再全然視建築為商業，而有理想主義的精神出現。這也說明台灣的社會對於建築的人文價值開始有相當程度的認識。讓我們拭目以待新風氣的來臨吧！

（原文發表於2002.4.15）

◆社區總體營造博覽會會場。

註二：莫克比於2001年11月30日過世。這位知名的建築義工1944年出生於密西西比州，自幼生活在優渥的白人社會裡，直到1966年在軍隊服役時，才覺悟到種族間差別待遇的問題，因而決心以所學的建築知識幫助社區民眾建立美好的家園。

建築家的未來

值得建築師思索的問題實在太多，
要想有所突破，帶領風潮，
必須下很大的功夫，瞭解社會、認識人生、掌握未來。

二十幾年前，我在東海大學當建築系主任的時候，常告訴學生們建築不是一種職業，這當然不是很正確的，學了建築而不從事建築，學了何為？我只是希望年輕人不要太現實，要放寬胸懷去理解建築這個行業，把它視為人文的現象，而不是賺錢的工具。所以東海建築系的課程與教學都沒有考慮如何使學生考取執照。有人提到這個問題，我的回答是大學教育不是職業訓練班。

我的建築教育觀如果使東海畢業生遇到事業發展的困難，我會感到遺憾，但是我不會改變自己的看法。我離開建築教育界已經多年了，也很少參加建築業界的活動，可是我仍然認為國內建築師自我認知的格局實在太狹窄了，狹窄到壓迫到自己的生存空間，更不用說什麼社會責任了。我曾認為建築的職業組織應該有成為社會領導者的野心，而不必每天為取得工作而擔心，匍匐在業主或權勢人士的身邊。

有一度，我極力提倡建築的藝術化，希望建築界在空間與造型的創造上殺出一條為人所尊重的生路（註一）。這也不是很容易的。建築師在學校裏並沒有被視為藝術家，到社會上就不可能成為藝術家。尤其是在現實社會中，真正有條件把建築當成藝術的學生，實在是很有限。即使做得到，也限於少數幸運的同行，這不是建築界大部分成員所能企冀的。

近年來，台灣經濟發展大幅下滑，建築業幾乎停滯。建築的同業也許可以趁此機會調整一下自己的思維，自忙亂的職業生涯中抽身，思考一下生命的價值。建築師忙於業務其實不是什麼好事。

除非你的作品被人稱頌；除非你努力為社會解決了某些問題，否則不論你的業務做得多大，依就是個不折不扣的生意人。其實今天我們所看到的建築，包括高樓大廈，嚴格說來都不需要真正的建築家，充其量是工商業社會中的生產品而已。建築師這種行業要想受社會尊敬，實必須改變職業結構。

未來的建築師應該分為兩類。一類

註一：1996年漢寶德出任國立台南藝術學院院長，成立「建築藝術研究所」，強調「視覺藝術為建築藝術之教育定位，培育兼有空間藝術創造力及民族文化修養的建築藝術人才，培育能充分掌握最進步的高科技創造工具的建築藝術家」。課程規畫以藝術、科技、文化、實務為四大主軸。

是與營造業合併
的企業建築師，
負責大部分功能
性建築的生產。
為了產業的效
率，自設計到施
工一貫作業是必
然的。在這裡，
建築師與工業設
計師無異，但企
業性建築師的服
務是全面的，順
著社會的脈動與

◆蓋瑞設計的洛杉磯航太博物館。

科技進步的大勢，配合時潮的需要，他
們接受企業家的領導或自己成為企業
家。

另一類才是我們所熟知的建築師，
也就是以自由業面目出現的藝術家建築
師。這類建築師之業務不宜過大，要以
他本人能主導的規模為限。他們的業務
或為文化性建築；或為私人住宅，以及
有特別意涵的建築為主。他們要與藝術
家一樣，不只是建築外皮的設計者，而
能掌握時代文化的精神，充實建築人文
的內涵。

然而不論是企業建築師，還是藝術
家的建築師，都應該有超乎職業範疇的
胸襟。到目前為止，建築界，包括美國
在內，都沒有能力完全配合高科技之進
步，更不用說因應社會、政治上的快速
變化。建築師到今天基本上仍然是以手
工為主的服務業。

美國建築界深深體會這一點的影

響，便以開始設法接觸未來的趨勢。美
國建築雜誌報導了第二屆「應用天才討
論會」的內容。這是由建築界每年邀請
思想界的領袖，如科學家、管理學家、
文學家等共聚一堂，談論未來的世界及
一切可能發展的方向。會中十八位演講
者都是各行最有創意的、最勇於改革的
領導者。開場的演講者是一位理論化學
家，收場的演講者則為詩人與製片家。
讓與會者以不同的角度看到了世界的改
變。

值得建築師思索的問題實在太多，
要想有所突破，帶領風潮，必須下很大
的功夫，瞭解社會、認識人生、掌握未
來。

改變必須是價值觀的改變，若只埋
頭畫圖是無法抓住急速變遷的世界。有
使命感的建築師非在觀念上站在時代的
前端不可。

（原文發表於2001.11.26）

典範與象徵之間

凡是建築師都希望自己的作品能流傳下去，
為眾人所稱頌，但只有在建築業上發展成功，
或在建築藝術上得到肯定，才能真正有流傳下去的可能。

一位年輕朋友問我，為什麼台灣的建築界不可能以住宅設計揚名立萬，有些理由我已經在前文中說過了，還有些理由，我可略做補充。

建築師對於自己的事業有兩種態度，一種是企業家的態度，他們是以業務的量為成敗的判斷標準。業務所的規模越大表示他們的事業越成功。這一類建築師很高興自己成為企業體系中的一個重要環節，也把建築當建築業來經營。在經濟快速發展的時期，社會上很需要這種有經營頭腦的建築業者，為火車頭工業加一把勁。對於他們，建築的藝術面只是便於銷售的化妝技術而已。

另一種是藝術家的態度。他們是把建築當成創造性藝術看待，因此其成敗與業務規模無關，而與藝術的創造性有關。其成就感不在對企業體與經濟的貢獻，而在於文化上的貢獻。由於藝術家的成就不容易度量，尤其是特別具有創新性的建築，只能為極少數人所欣賞，相對的說，成功的可能性較低。

當然了，大多數建築師落在這兩者之間。有些人左右逢源，也有些人兩頭落空。凡是建築師都希望自己的作品能流傳下去，為眾人所稱頌，但只有在建築業上發展成功，或在建築藝術上得到肯定，才能真正有流傳下去的可能。

一般人認為只有建築藝術家才能使自己的作品流傳，甚至成為經典，被永恆保存。這是不實際的想法。事實上，一棟建築因其建築上的成就而被保存是極為困難的。因為建築史上的價值常常只有建築學者的認定；而建築界是沒有影響力的。何況建築界內部對價值判斷仍有不少的爭議。試想要通過多少討論、認定與後輩的折服，才能使一棟建築成為典範之作？

◆ 總統府是以其政治地位而成為典範之作。

相反的，在現代社會中，建築企業所產生的大體型建築，縱未必有藝術上的價值，卻可能有另一種價值，那就是圖象上的，也就是象徵上的價值，被社會大眾接受為永恆的指標。

舉例說，總統府是日據時期建造的重要建築，自藝術面看是很失敗的，建築界不可能肯定它的價值，但是自完成至今，歷經日據時代、威權時代到今天的民主時代，它都是政權的象徵，並無形中成為代表台灣的符號，受到周全的維護。

你也許認為這是「大而有當」的特例，其實不然。以紐約的大樓來說，哪一棟被視為紐約的象徵呢？是帝國大廈。可是荃迪恩（S.Giedion）氏則大力推薦的洛克菲勒中心，在空間與造型上有時代的意義，卻至今鮮為人注意到。帝國大廈的形狀模仿中世紀教堂的尖塔，並無刻意，只是因為特別高，造型為大家所熟悉，就為大眾自然接受為紐約的頭號地標，甚至被全世界視為美式資本主義的圖象。

這個現象在建築界代表的意義是甚麼？是價值觀的轉移。建築的永恆價值自藝術的典範，轉移到體型的碩大，政治、經濟的象徵。建築師只要爭取最重要的業務，除了生意興隆，生命感到充實，生活因而富裕之外，同時也可達到留名後世的目的。相對於這些風雲級的建築師，立意在藝術上有所建樹的人，卻如同被社會放逐的一群，努力掙扎求存，並希望把極有限的機會，轉化建

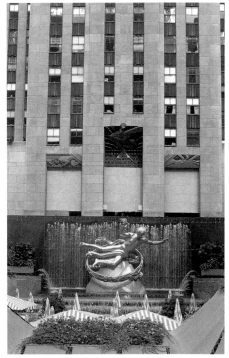

◆紐約洛克菲勒中心是美式資本主義的象徵。

為藝術的創作，以肯定自己生命的價值。其實他們成功的機會是很渺茫的。

這就是為甚麼在台灣，在大陸，建築界一窩蜂的搶著建大樓的緣故。乘著經濟奇蹟的翅膀，建築師們在短短幾年間在大陸建造了上萬棟高樓，並意氣飛揚的繼續建造更高的大樓。誰會注意到那些沈默的，全心投入在空間塑造的住宅建築師呢？

在大眾時代，量是一種品種。真正的品質反而隱而不顯了。每一位業主都喜歡住「豪」宅、住高樓，住宅自然就在建築的類型中消失了。

（原文發表於2002.3.4）

魂兮歸來

在企業主導、市場優先的國際化社會中，
建築的角色又是甚麼？
新時代的建築，
丟棄了高貴的人文情操，它的靈魂又在那裡？

今天的建築究竟走到了甚麼時代？建築師，尤其是著名的建築師，究竟在搞些甚麼名堂？這是一個誰都不願回答的問題。

五、六十年前，新建築當紅的時候，建築是有靈魂的。它的靈魂是理性，是高雅的美感。想當年，現代主義

◆現代主義大師柯比意的作品──巴黎大學瑞士館。

的大師們，將高貴的人文精神投入到建築的創造上，認真地想找出一種時代的語言，希望能得到全人類的共鳴。他們寫的文章充滿了理想的色彩、創造新時代的熱望，讀來令人感動。他們留下的作品確實表達了他們的心聲，足為後世人類所景仰與珍愛。

到二十世紀的六〇年代，出現了後現代的聲音。那是因為現代建築的追隨者學藝不精，應付不了龐雜的都市社會問題，才招致批評。可是那時候的批評者，仍然掌握了建築的靈魂。在肯定理性與追求美感的基礎上，擴充現代建築的語彙；以尋找人文內涵，彌補歷代大師思慮上的不足。

比如現代主義的主流思想是簡約，認為外形越簡約，精神越豐富，這一點道理是顛撲不滅的。凡是真正懂得建築的人，都知道這是自古至今建築美學的根本。可是簡約主義是把建築抽離出環境，當作一件獨立的物件來欣賞時，才能發揮它的

感染力。最動人的玻璃盒子大多是建在遠離市區、為樹林所圍繞的郊外。就好比一件精緻玉雕，要放在黑絨布上才顯得美好。

這種思想其實無法用來建造城市，何況半生不熟的嘗試，更會破壞城市結構。因此六〇年代的批評者就提出複雜的觀念予以補救。令人遺憾的是，複雜反映的是生命的本質。建築作為一種靜態的藝術形式，並不容易完整地表達出生命的律動。

於是一些後現代的建築師們，在建築上沒有抓住生命的律動，卻把高貴的精神丟棄了，學著阿世媚俗，爭著做些看似靈淨甜美的東西。當然啦，在民粹主義快速發展的年代，建築要想贏得大眾的激賞，很難要求大眾提高欣賞的水準，建築家只好俯從「民意」，遷就眾人，以權宜的手法取悅庸俗的市民。為了安慰自己，建築師只好玩弄文字遊戲來自欺欺人。

至於建築的本身，套上大眾古典主義的外表，就把靈魂丟掉了。建築師失去了精神指導，開始隨波逐流，明目張膽的成為商業社會的附庸。上焉者，以奇形怪狀驚世駭俗，譏諷人生，下焉者，就成為世俗品味的包裝者，專在炫目的外表上耍花樣。這些玩意兒很快就淪為二流的服裝設計，只在表演舞台上炫耀一番，骨子裡是很空洞的。

◆現代主義建築師尼梅耶設計的柏林公寓。

◆後現代建築名作───波特蘭服務大樓。（左頁圖） ◆後現代建築的代表作之一───美國紐奧良小義大利廣場。

有頭腦的建築家，一方面不願意承認自己是隨波逐流的後現代主義者；卻也不否認，丟掉高貴的身段，應付瞬息萬變的商業世界，不失為一種有趣的遊戲！然而建築究竟是怎樣的藝術呢？除包裝之外，它的價值在那裡？在企業主導、市場優先的國際化社會中，建築的角色又是甚麼？新時代的建築，丟棄了高貴的人文情操，它的靈魂又在那裡？

◆普林斯頓大學校園內的後現代建築。

◆現代主義大師密斯的作品───芝加哥IBM大樓。

科學與人文的信仰者

建築師格林‧莫爾克特，仍然相信人是建築的中心，
相信科學與技術要為人效勞，相信建築要與自然融合……

二○○一年四月廿二日的美國《新聞周刊》時人專訪欄中，介紹了一位名不見經傳的建築師，他就是得到今年普立茲建築獎（註一）的澳洲建築師——格林‧莫爾克特（Glenn Murcutt 1936～）（註二）。這個獎向來被視為是建築界的諾貝爾獎，每年得獎者都是國際建築界的明星。可是誰也沒想到，今年的評審團卻選出一位從來沒有在澳洲之外有過作品的平凡住宅建築師。這是很有意義的一件事！

在建築上我比較不注意國際大獎。原因之一是國際乃英語流通之世界，說穿了也就是西方進步國家。在科學方面，由於有共通的語言，比較容易產生共識。至於文學、藝術等要談國際就很困難了。住在法

◆ 2002年普立茲建築獎得主格林‧莫爾克特 ©Reiner Blunck。

註一：普立茲建築獎創設於1979年，由芝加哥的普立茲家族企業贊助，獲獎者可獲十萬美元獎金，首屆獲獎者是美國建築師強生（Philip Johnson），每年頒獎典禮特選歷史上著名的經典建築作為場地。1992年起策畫歷屆得獎人作品之「建築藝術」展，巡迴全球展出。1999年為誌慶該獎設立二十週年，於芝加哥美術館舉辦盛大的回顧展。

註二：格林‧莫爾克特，1936年生於倫敦，澳洲雪梨新南威爾斯技術學院建築系畢業。自1970年起在雪梨大學任教，九○年代起曾擔任美國賓州大學、德州大學、維吉尼亞大學、加州大學洛杉磯分校訪問教授。1991與1996年兩度參加威尼斯建築雙年展，1997年榮任美國建築師學會榮譽會士及英國皇家建築學會榮譽會士。

◆ 位在新南威爾斯的Bowral住宅。

國,用法文寫作的高行健,得到二〇〇
一年諾貝爾文學獎;但對使用中文的億
萬華人來說,只知道中國人得此殊榮,
與有榮焉,卻不知為甚麼。由於語言的
隔閡,西方世界對其他文化的了解太
少;用西方人的眼睛看世界所見也很狹
窄。他們所頒的國際大獎常常是西方價
值的肯定,為非西方世界樹立模仿的典
範而已。

　　澳洲也是西方世界的一部分,但她
地處邊緣,若以西方的發展水準來看輪
不到她爭先。所以在前衛建築上澳洲不
是主角。近年來,這個白種英語系國家
卻強調他們與亞洲的關係,希望成為亞
洲國家的一份子。就文化來說這是很困
難的,澳洲人卻不斷努力著。今年的普
立茲獎頒給莫爾克特,雖然仍算是西方

◆ Bowral住宅天溝的細部。

◆ 與自然環境融合的Ball-Eastway住宅。

◆ Ball-Eastway住宅的大落地窗迎向戶外景致。

◆ 提高住宅有助於通風防獸的功能。

◆ 生活的容器──李・辛浦生住宅（Simpson-Lee House）。

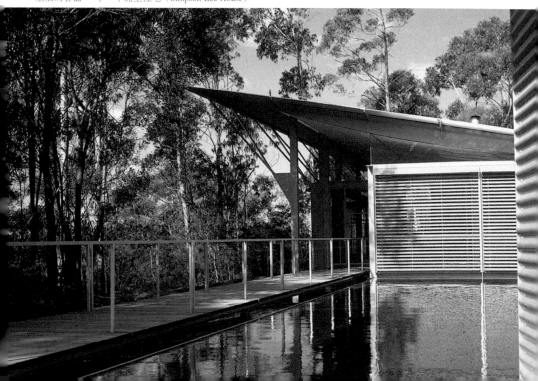

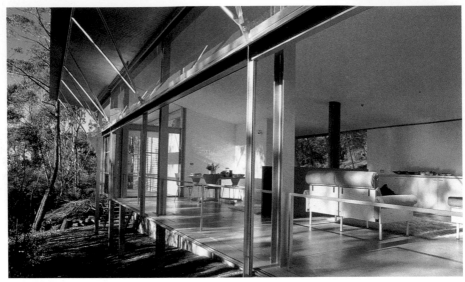

◆ 充滿現代主義風格的住宅。

人，但卻是意在擴大「國際」的範圍吧！

　　我們平常看到的美國刊物，對莫爾克特的建築完全陌生。只能從《新聞周刊》的文章中知道他已經六十六歲，推算起來，他受的應是現代主義的建築教育。

　　現代主義將建築視為人體的延伸，如同一個有機體，面對自然的侵襲。其中有一個地域主義的支派，非常注重自然環境的配合，強調地方的文化特色。他們是科學與人文的信仰者，希望把自然與文化融到建築上去。簡單的說，要因環境而設計，面西不開窗是怕午後的太陽太毒；面向東南方，是因為歡迎早上的太陽。強調建築的自然通風，是因為空氣流通有益健康，夏天也比較涼爽。他們認為學建築要學與環境協調的

◆ 格林手繪的李‧辛浦生住宅。

科學，而且要能靈活運用。有些想像力豐富的人在建築與陽光上做文章，比如出現了可以自由收放的遮陽棚。

　　曾幾何時，這些學問都落伍了。財富的累積與科技的進步，使人類戰勝了自然，建築師再也不要為這些瑣事煩心，有了空調技術，加上便宜的電費，建築師得到極大的自由。都市化使得自然景觀不再成為重要的考慮，則建築師還能做甚麼？

我想大概是絞盡腦汁出點花樣吧！首先拋棄建築的科學，不再考慮建築是人類生活的容器，而隨著商業社會的需求起舞，使建築作品成為大眾喜愛的商品。下焉者，建築變成為地產商服務，使出渾身解數，用建築的造形來諂媚大眾，挑起新興中產階級空虛的佔有慾，滿足他們扮演王子、公主的夢想。因此西洋建築史就成了這類商品的包裝紙。上焉者，掌握了高科技的技術與用之不竭的財富，把建築當成超級藝術品與特大型玩具來迷惑大眾。建築的學問不再以人的福祉為核心，而以煽動人的感覺並自創品牌為目的。建築重新進入英雄主義支配的時代。

看到這位六十六歲的建築師，仍然相信人是建築的中心，相信科學與技術要為人效勞，相信建築要與自然融合，居然還得到評審大人們的青睞，實在令人感動。這位先生受到很多大學的延聘，從事演講與教學，說明在建築的圈子裏，科學與人文的信仰者仍然是主流，他們只是默默的努力工作，無視於商業社會翻雲覆雨的感覺世界。

（原文發表於2002.4.29）

本篇圖片由Glenn Murcutt提供

◆ Ball-Eastway住宅草圖。

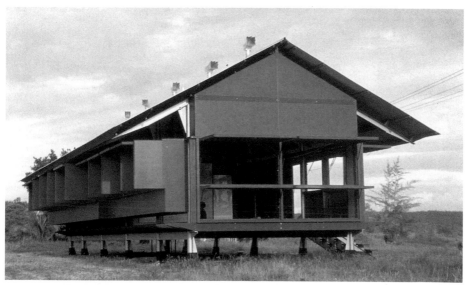

◆ 遮陽板是回應環境的設計。

鹿橋的方圓之間

吳先生去世，
使我感到某種失落。
今天的世界到那裡去找一位自空間觀尋求文化精神的學者呢？

◆吳訥遜著作《人子》書
影。

◆吳訥遜的《中國與印度建築》
書影。

報上說，吳訥遜（鹿橋）先生去世了。對於《未央歌》的廣大讀者群來說，是一位受大眾敬愛的文學家走進歷史，可是我對這位「延陵乙園」的主人，卻另有一番懷念。因為他是一位天生的建築家。

我第一次聽到他的名字是在一九六〇年代，初到東海大學任教時。東海建築系創系的陳其寬先生是他的好朋友，曾不時提到他的言行。吳先生讚賞陳其寬的繪畫，並為文推介，對現代中國畫的前景有獨特的看法。我到東海後，辦建築雙月刊，曾寫過討論中國古建築史的文章，他透過陳先生看到，但沒有表示意見。後來他出版了《中國與印度建築》，陳先生希望我在建築雙月刊上寫一篇介紹的文章。我年輕時為文特別喜歡批評，陳先生還委婉的告訴我，不要老看人家的缺點。我寫了一篇頗為正面的評介，不是因為陳先生的話，而是因為吳先生的觀點確實有發人深省之處。

那本書篇幅很少，文字不多，全是圖樣與照片。正因為如此，吳先生的寫法是很思想性的，沒有介紹建築的細節。他把印度的空間觀以圓來表示，圓象天，是出世的。把中國建築的空間以方來表示，方象地，是入世的。雖然有些過度簡化，但是以圓與方來理解兩個文化的特質，確實把空間上推到思想的層次。其實他不只視印度空間文化為圓，也把來自印度的佛教對中國文化的影響，乃至古中國對天道的觀念，綜合的視為圓形。所以他把傳統中國士人的生命觀用八個字來表示，那就是「天人之際，方圓之間」。這樣的體會，透徹的表達了中國士人的理想。所以他在耶魯大學附近山邊建造他自己的住處時，就在這八個字之後加上住處的名稱「延陵乙園」。

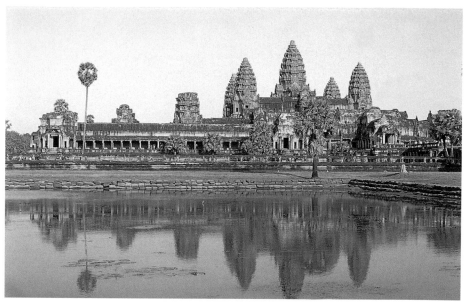

◆《中國與印度建築》書中提到的吳哥窟。

　　後來我到哈佛大學讀書，於一九六五年結婚，乘蜜月旅行之便，途經耶魯大學，到「延陵乙園」訪問了吳先生。他的住宅簡單樸實，以美國的標準是很小的，是他自己所建造。據他說，他先建一小屋，當孩子來了，有空間之需要，再在小屋之外緣建一較大之屋，像脫殼一樣，對於建築，他有奇妙的生命觀。詳細情形，可能要看《延陵乙園》一書的內容了。他的園很大，是利用山邊原有的石頭與樹木，略加清理而成。不做假，但有野趣。有點近似唐人柳宗元文章中的園子。吳先生與夫人親切接待，令人感到長者的風範。

　　可是當時的耶魯大學是美國名校中對教授要求最嚴格的。鹿橋先生悠遊林下，以詩文自娛，為人風趣，言談多犀

◆吳哥窟一景。

◆百茵廟細部。

◆ 吳哥窟精美的浮雕。

語，是學生心目中的偶像，教中國藝術史，早已名聞天下。然而他就是沒有美國學者那種翻遍資料，寫出厚厚一本書，卻讀來乏味的興趣。因此該校不接納薄薄的《中國與印度建築》可以升等為正教授。他是正宗的中國讀書人，讀書與著述是增進人生的智慧，不是增加人生的負擔。

不久後聽說他被聖路易的華盛頓大學禮聘去擔任講座教授。他的智慧仍廣為學生所崇拜。若干年後，我應邀到聖路易參加一次討論會，遇到吳先生，他風采依舊。我問起延陵乙園，他說並沒有出讓。等退休後，還會回去康州，重整該園。中國時報刊登《人子》的那段

時期，他比較常來台灣，但因種種原因，都沒有見面的機會。

在楚戈兄的著作中，對天圓地方有不同的看法。他認為這是一種誤解，中國人不至於會無知到把大地看成方形。楚戈這樣說，是因為我把鹿橋先生的方圓說視為中國人空間文化的智慧，曾在文章中借用並加引申。其實吳先生與我都沒有認定中國人對大地這樣無知。這是自遠古傳下來的概念，轉變為人生的體悟，它不是科學，是思想。

吳先生去世，使我感到某種失落。今天的世界到那裡去找一位自空間觀尋求文化精神的學者呢？

（原文發表於2002.4.1）

◆作為「天圓地方」象徵的天壇。

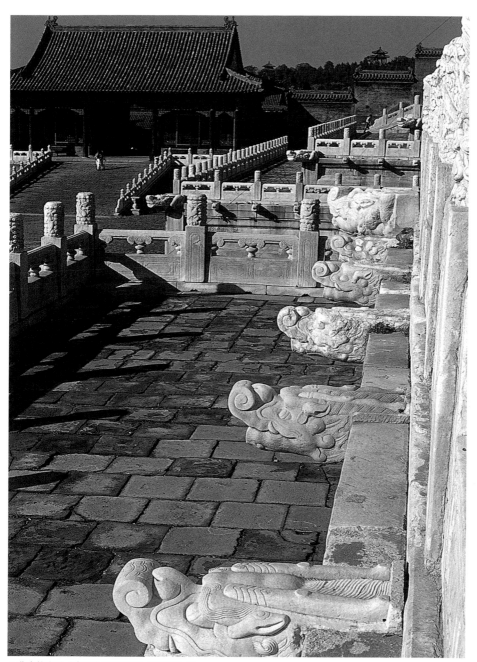

◆北京故宮是《中國與印度建築》書中主角之一。

空間的虛胖

世上推行科教最成功，
聲名最著的科學中心是小而美的舊金山的「探索館」。
面積不過數百坪，設備簡單且實用，
然而其人力卻是充足而堅強的。

有天自淡水過士林回台北，在汽車上看到一個龐然大物在興建中，詢問下，原來是未來的國立科學教育館。我知道一座花費數十億的新科教館正在施工，但看到高大的鐵骨架構，仍然很難相信有這樣大的規模。不但使附近的空地顯得狹小，相形之下，鄰近的太空館簡直像個玩具一樣了。實在很難令人了解，一座科教館何必蓋得那麼大，那麼擁擠呢？

這要回溯到幾年前「台灣錢淹腳目」的時候。當時的經費花不完，誰花得多、花得快，誰就得獎。新設文教機構的計畫一個比一個大。後來財政有點吃緊了，才略加約束，可是教育部對文教建設的真正需要了解有限，基於「公平」的原則，每一國立新館不分功能、不分性質，一律以完成的國立自然科學博物館所花的經費為準。可是科博館在多期的計畫中，是比照先進國家博物館發展的通則所建設的綜合性自然博物館，負有相當廣泛的研究與收藏的任務。其規

◆施工中的國立科學教育館。

◆ 美國華府建築博物館。

◆ 洛杉磯的科學中心。

模應該最大、人員應該最多，這也是法國、美國、英國自然史館的情形。以美國國立史密生機構（註一）來說，其轄下近三十個單位，自然館的地位非常突出，在經費上遠遠超出其他各館。這是根據需要分配的，其他各館，尤其是近年來所設的新館不需要也不可能比照辦理，比如不久前成立的華府建築博物

館，其規模有限，經費與人員是不能與大館相比的。

科教館究竟是甚麼館？負有甚麼任務？教育部並沒有明確的政策，在遷建計畫的初期，陳石貝館長曾把該館定義為頗受國外科教界重視的科學中心。我很佩服這種想法，因為科學中心是以親身體驗的方法進行兒童科學教育的機

註一：美國國立史密生機構（Smithsonian Institution）係英國科學家詹姆士・史密生（James Smithson）於1846年捐贈鉅額經費成立。下轄有：國立非洲美術館（National Museum of African Art）、藝術工業大樓（Arts and Industries Building）、賀須宏博物館暨雕塑苑（Hirshhorn Museum and Sculpture Garden）、國立航空宇航博物館（National Air and Space Museum）、國立自然歷史博物館（Nation Museum of Natural History）、國立美國歷史博物館（National Museum of American History）、安那考斯迪博物館（Anacostia Museum）、任維克美術館（Renwick Gallery）、國立美術館（Nation Gallery of Art）與國立動物園（National Zoological Park）等。

◆ 位在克利夫蘭的大湖科學中心。

構。如果是科學中心，這館的規模並不需要很大，設備也不需要很昂貴，若做得好，其教育效果可能超過一座大型博物館。其實當年我向李煥部長建議擴大科教館規模的時候，心裡也是這樣想的。

可是後來的主持人都抱著「要幹就大幹」的心態，不能讓自然科學博物館專美於前。為了擴大規模，一方面不肯放棄舊科教館與學校教育雷同的部分，一方面卻增加純娛樂性的設施，使得新科教館的內容「五味雜陳」，不知其目的何在。然而，政府就基於這樣豐富的內容，籌出幾十億來建館。台北土地寸土寸金，市政府只給了一公頃多的土地，因此就出現這樣高大、旁若無人的建築物了。

所以當我接到徐國士兄的電話，他被任命為館長，承接新館發展任務的時候，是頗為科教館慶幸的，該館的建設進行到今天，軟體是沒有多少可以修改的彈性，新館的方向究竟朝向何方，相信他會有明智的判斷。然而我也相信，要撥亂反正，在政府的僵硬制度之下，也是十分困難的。最近我聽說新科教館的組織條例草案二度被退件，行政院要求以公辦民營的方式來經營。我才知道未來的科教館真正要迷失方向了。

今天的政府面臨嚴重的財政危機，

◆ 大湖科學中心裡觀眾可親身體驗重力平衡效果。

◆ 舊金山探索館的摺頁宣傳品。

可以說人財兩缺，已經無力支持這樣一座龐大的科教館了。不幸在科教館的計畫中也許過分強調了以娛樂設施吸引觀眾的觀念，使政府誤認為科學教育可以由商人代辦。否則為什麼在科教館中設置昂貴的、純娛樂性的「動感劇場」呢？既然已分不清科教與娛樂的界線，要求自給自足似乎是很合理的。

世上推行科教最成功，聲名最著的科學中心是小而美的舊金山的「探索館」(註二)。面積不過數百坪，設備簡單且實用，然而其人力卻是充足而堅強的。因為成功的科學教育不是宏偉的建築與昂貴的設備造成的，靠的是熱心而能幹的教育工作者，所以我很難想像也很擔心這座龐大的科教館由民間經營者運作的後果，難怪國士兄隨時有捲鋪蓋回校教書的準備呢！　　　（原文發表於2002.9.3）

註二：舊金山探索館（Exploratorium）的成立，歸功於科羅拉多州大學物理教授歐本海默（Frank Oppenheimer），他在參觀過英、德等國的科學博物館之後，深感向大眾推廣科技教育之重要性。便數度與舊金山市府商討設立科學博物館之可行性，1969年9月位在藝術宮（Palae of Fine Arts）的「探索館」開幕。截至1985年歐本海默逝世前，館內有五百餘件展品，繼位館長法國科學家Goery Delacote更進一步拓展大眾教育的功能。除了原有的展示中心之外，另成立教育及媒體兩個新展示中心，強調讓參觀者親自動手體驗，至今展品達六百五十餘件，是個小而美，小而精的科學中心。

造反有理的建築

不論是創新，或是革命，有一共同的特點，
就是以人的福祉為思考的主要原則，
也就是要使人類生活得更好。

登琨艷在二〇〇一下半年為時報文化公司設計了一個臨時的廣場，是為亞洲廣告會議使用的。這個廣場只有幾天的壽命，可是有人如果在這段時間恰巧走過市政府前，也許會注意到這塊紅花布的造形。他用長短不一的竹竿，直一根、斜一根的支撐著花布，頗一新外賓的耳目。他自己認為這是要「顛覆」建築的傳統。

「顛覆」這個字眼是新新人類為了革除舊的傳統所喜歡使用的。在過去，我們常用「創新」二字；在比較嚴重的情況，則使用「革命」。創新的字義最明顯，就是創造前人所沒有的東西或觀念。這是很不容易的。社會進步，需要很多創新，但是改造或改善已有的東西，就已經是進步了，真正的無中生有的創造僅偶而有之。比如創造汽車是了不起的大事，以後逐步改善到今天，雖與當日已不可同日而語，仍然是汽車。

「革命」似乎是指大規模的創新。當舊的傳統落伍到不可救藥了，非自根拔除，徹底從頭做起不可時，就要革命了。比如我們在習慣上把現代建築在二

◆以竹竿撐起花布的會議展場（提供／登琨艷 攝影／李國民）。

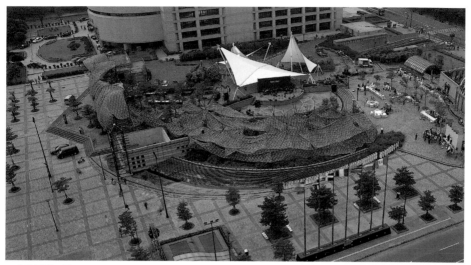

◆ 會議展場一景。

十世紀的改革行動稱為革命。因為當時的建築先驅們所倡導的建築是要徹底的改變我們的生活方式。所以他們不只是為建築創造一個新形式，還要構想整個都市的組成。自此以後，人類文明就大轉彎了。

不論是創新，或是革命，有一共同的特點，就是以人的福祉為思考的主要原則，也就是要使人類生活得更好。創新與革命都會遇到阻力，那是因為人類天生有守舊的本能，要花很多力量改變他的習慣，並不是向人類的基本需求與價值觀挑戰。可是「顛覆」的意義就大不相同了，它的目的正是挑戰傳統的價值觀。

過去幾千年的建築，形形色色令人目不暇給，可是有意無意的，仍依賴兩大基本價值為支柱。其一是美感，以形式與空間的美來感動人，其二是功能，

◆ 花布與竹竿之結合，有心顛覆建築傳統。

◆ 挑戰傳統價值的展場設計。

按照當時的特殊需要，營造某種特定的形式與空間。所以事隔千百年，今天的人類仍能依照這些基本價值去欣賞它，

◆美國建築師艾斯曼（Peter Eisenmam）在日本東京設計的「歪」建築。

了解它，並未感到任何困難，而且還擬定一些原則，選其特優者列為人類文化遺產。

「顛覆」在表面上看來是一種激烈的創新，是強力的革命，好像有一股壓抑不住的創造力，非把傳統徹底推翻不可。然而仔細看看，顛覆者並沒有那麼多創新的力量，也沒有神聖的革命理念，只是為叛逆而叛逆，試圖標新立異而已。這是毛澤東「造反有理」哲學的產物。它的心理動機不是光明的期待，而是苦悶的爆發。所以我告訴登琨豔，顛覆二字不是隨便用的。

建築界追隨「造反有理」的信徒雖有些理論解釋反叛的行為，卻只是承認因苦悶而抗議的心理，在藝術理論上稱為反諷。很難想像通常在文學上表達的譏諷，會在繪畫雕刻上呈現，何況堂而皇之的出現在建築物上！可是九〇年代以來，各類顛覆型建築確實相繼出現。

我認為最明顯的顛覆式建築絕對不是高科技建築，更不是登琨豔的建築，而是喜歡東倒西歪的醉酒式建築。自古以來，蓋房子的最大麻煩是要抵抗地心

引力，所以才發明柱樑系統。柱子要挺然特立，以大力士的神氣出現在建築上。一根古希臘的柱子就是建築學會的標誌。可是卻成為今天顛覆者的第一個目標。他們造反，先弄幾根歪柱子，其次是把房子建成傾斜，暗示樑也歪了，顛覆人類希望安居的期望，與對地平線的心理依賴。顛覆就是天翻地覆，這種紅衛兵觀念如果一直發展下去，都市環境就很可能真正成為「昂貴的垃圾場」了。

偶爾有孩子做些俏皮的事情吸引你的注意力，可以增加生活的情趣，但吾人很難容忍永遠的叛逆。即使在多元價值的時代也不能違反人類的基本價值。因此顛覆的心情還是要以創新來實踐；紅衛兵是會長大的。（原文發表於2001.12.31）

◆在視覺上企圖顛覆地心引力之傾倒建築。

期待於古根漢分館

多一座國際級的美術館有助於提升市民文化素養及台中市的國際地位。
但希望由這座美術館帶來商機，
只能當作一種期望，並不是很容易到達的。

台中市的胡志強市長在競選時宣稱如果當選，要在台中建一座古根漢美術館。我以為他是隨便說說的，誰知道最近真正動起來了。據說已經準備了七千萬的規畫費用，下一步就要開始徵圖了（註一）。

一座美術館成為政治的承諾，將是我國建築界的美談。然而這是世界潮流所造成的。首先，在二十世紀的末葉，由於全球性的經濟成長與教育普及，藝術的喜愛者大增，在我籌劃國立自然科學博物館的早期，美國的美術館觀眾遠遠落在科學館的後面，可是等科博館落成的九〇年代，美術館的觀眾人數直線

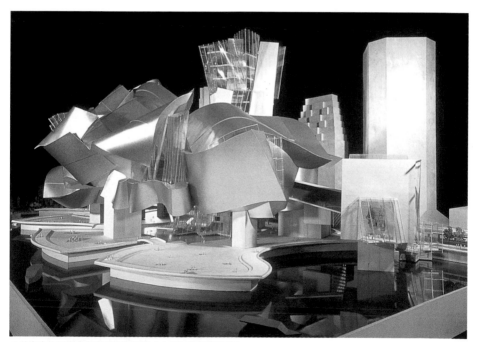

◆計畫中的紐約古根漢美術館分館（古根漢美術館提供）。

註一：2002年7月台中市政府與古根漢美術館簽約，耗資二百萬美元，為美術館設置進行實地評估作業。

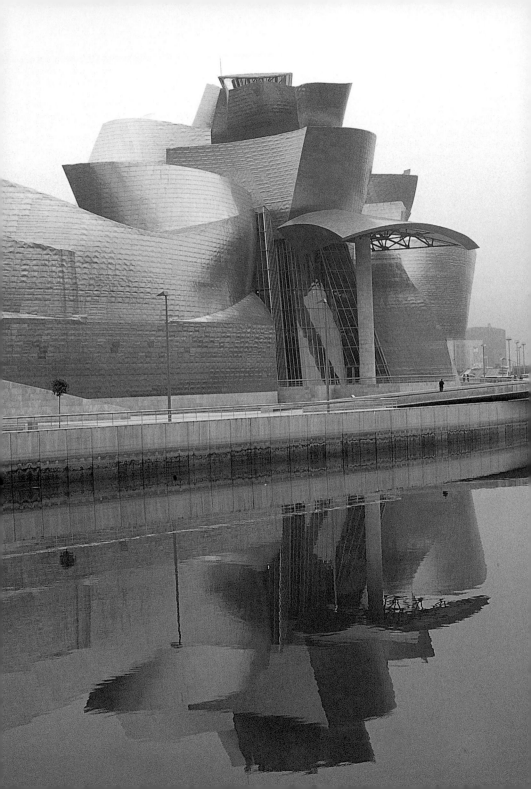

上升，已可與科學館相較。這個趨勢大大的鼓勵了美術館的建設，歐美的大美術館都進行了擴建計畫，其次是紐約古根漢美術館的分館計畫進行成功。

古根漢有很豐富的收藏，但在紐約市大都會美術館對面的本館，為萊特設計，可展空間甚小，就發奇想到歐洲去建分館（註二）。試過莎士堡與威尼斯之後，終於在西班牙的畢爾包談成，才有今天世上幾乎無人不知的畢爾包古根漢。建築由前衛建築師蓋瑞設計，竟創造了建築、美術、經濟相結合的奇觀，使建築師得以揚眉吐氣，連政治人物都為之刮目相看。

這一下，改變了全世界美術館經營的方略。在過去，美術館完全靠重要的收藏品爭勝，建築始終居於附屬的地位，如今建築的重要性居然超過了美術收藏，成為首要的因素，因此著名的前衛建築師生意興隆了起來，美國各地就有三、四十處在籌畫新美術館的興建，造形上爭奇鬥艷，煞是熱鬧。不用說，蓋瑞更是忙得不可開交。可是他們都能成功嗎？

畢爾包的成功除了蓋瑞的大膽設計之外，尚有幾個條件。它是世上第一個突破傳統美術館的功能取向，完全以前衛造形取勝的美術館，因此會引起世人的好奇心。這種出奇制勝的方略，第一次成功並不表示第二次也會成功。自從該市古根漢美術館引起轟動以來已四年餘，尚未看到第二個如此成功的例子。

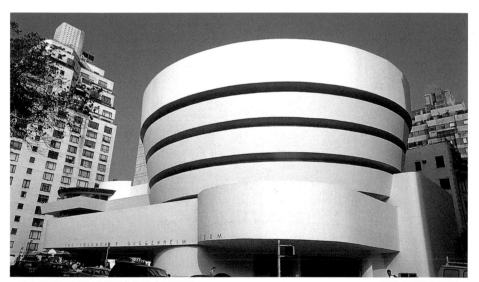

◆ 位在河畔的畢爾包古根漢美術館（左頁圖）。　　　　　　　　◆ 紐約古根漢美術館。

註二：古根漢美術館本館在美國紐約，美國拉斯維加斯、德國柏林、義大利威尼斯、西班牙畢爾包等地均設有分館。

這如同國內的科博館以太空劇場開館，一票難求，後來效響者多，雖花樣翻新，亦未聞有同樣成功的例子。

其次是該館的立地條件。那原是工業用地，河水為廢水排泄之用。經市政府重整，成為一個河上的半島。河面寬廣，使建築的形狀十分顯著、突出，且有美麗的倒影。像這樣理想的位置，加上市政府在環境方面的配合，是不容易為別的城市仿效的。

第三個條件是它的地理位置。所在地巴斯克在西班牙被視為落後地區，但卻位於西歐，近大西洋，可以說是西方文明核心地帶的邊緣。不但與馬德里不遠，與西歐的各大首都間的航空時程都在一個小時上下，接近高水準遊客的最大客源。而英、法兩國每年以千萬計的觀光客，都有可能到此一遊。

最後一個條件是畢爾包市破釜沉舟的決心。古根漢合作的條件很苛。畢爾包不但要出地，而且要負擔上億美元的建館費用，及環境、交通建設的責任。最難能可貴的是須把建館的任務完全交給古根漢，包括建築師的聘請，建築方案的選定等。

以上的四個條件在歐美的城市中都不容易具備，在台中市更無一具備。就以最後一個條件來說吧，市政府決定自行以比圖方式選取建築方案。古根漢會不會接受是一回事，但這種以層層規範、集體決定的方式不太可能選出具有強烈前衛性的設計。你也許不喜歡，然而設計成功的條件最重要的是有遠見的智者的獨斷。

因此我很支持胡市長在台中市建古根漢分館的計畫，我認為台中市號稱文化城，多一座國際級的美術館有助於提升市民文化素養及台中市的國際地位。但希望由這座美術館帶來商機，只能當作一種期望，並不是很容易達到的。

（原文發表於2002.4.8）

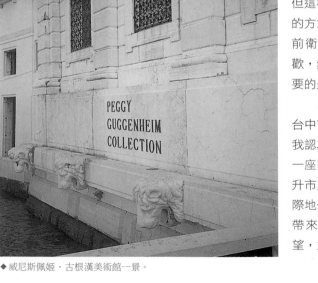

◆ 威尼斯佩姬・古根漢美術館一景。

新校園的契機

由於盤根錯節的種種因素，
要改變校園建築的現況，要有國父革命的精神才成。

我依稀的記得，在三十年前，曾應邀到當時的「學校建築研究社」演講，那是已經去世多年的蔡保田教授所領導的組織。我記得在那次演講中，我提出校園建築與教育精神的關係，我認為建築的空間應該反映教育的思想。我記得曾對現場的教育界朋友說，為了人性的發展，小學的規模應該小，大學的規模可以大。校園不應該當成軍營，甚至監牢一樣的設計。

這篇演講稿，後來收在我的《建築的精神向度》裡。但是我站在台上說話的時候，一點也不相信台灣的校園建築會有所改進。由於盤根錯節的種種因素，要改變校園建築的現況，要有國父革命的精神才成。誰有這種精神呢？蔡保田教授持續努力了若干年，但缺乏共同奮鬥的同志，在政治上又沒有著力點，所以一無所成，齎志而終。

時代演變，國家進步，這三十幾年，我們已成為中度開發的國家，過去十年來，教育改革的呼聲甚高，自思想

◆921地震後中部重建的學校之一。

◆「新校園運動」中所誕生的校園之一。

的層面，到制度的層面，可以說進行得如火如荼。這個過程到今天仍然在進行中，但改革並沒有達到全民共識的程度。可是有趣的是，在教育改革聲中，校園建築都沒有受到任何注意。只是國家富有了，教育經費充足了，學校建築不再寒酸，甚至可以說富麗堂皇了。許多都市地區的國中、國小，校園建築的規模與氣勢，簡直可以超過大學。然而教育的精神在那裡？學校建築除了一些後現代的噱頭之外還有什麼？

也許是上天懲罰我們吧！這個問題要他來替我們解決。九二一地震摧毀了中部地區幾百所學校，等於上天使用了最嚴酷的手段，讓我們有所覺悟。學校本來是鄉間僅有的公共建築，遇到地震，應該是鄉民躲難的地方，而這些學校卻比民房倒得更徹底！這純粹是工程問題，卻把學校建築長久以來的弊端暴露出來了。嚴格說來，工程問題與建築問題不盡相同，但由之而促成改革的契機，這不是造化弄人嗎？

可是並不是上天給我們的機會，我們都能掌握。九二一地震對南投的自然景觀與地方風貌的重整提供了機會，我們卻沒有掌握，白費了上天的苦心。對比起來，「新校園運動」（註一）就覺得難能可貴了。

地震把校園摧毀，朝野之間迅速籌足了經費進行重建，並不表示這就是一個機會。地方上傳統的力量早就等在那裡，準備舊事重演了。新觀念要怎樣發揮作用，如何排除困難，得到實現的機會，是要一些條件的。

客觀的條件，首先是民間力量的介入。民間的捐助使得校園建築與政治脫

◆強調「遊、觀、合、空」空間情境的台中縣和平鄉中坑國小。

註一：關於「新校園運動」，建築師甄選部分所推動的目標有三項：「簡化建築師甄選方式」、「確保合理的設計條件」及「聘請足昭公信的評審」等。相關內容可進一步參閱《建築師雜誌》2001年4、5及12月號。

鉤。捐助者，或代辦的民間團體，雖未必了解建築，卻有把校園建得非常理想的心意，這就是契機。主觀的條件是教育改革的觀念之深透人心，前後兩個政府的教育部領導人，都銳意改革，希望藉此機會改變台灣校園建築的風貌。教育部堅定的立場，壓制了地方上飢渴的傳統勢力，這實在是成功的關鍵，使「新校園運動」得以順利推行。

　　另一個重要的條件，是一群有理想、有熱誠的年輕建築師。建築沒有理想就是生意經，台灣的社會已經許久沒有預留多少空間給有理想的建築師了，因此建築界已忘記了可以揮灑的空間。有點天份的都為開發商絞腦汁，想花樣，以便每坪多賣幾萬塊。大部分的建築師，如果仍有點業務，就是奉命唯謹的聽業主指揮而已。

　　因此新校園運動中，建築師回到主角的地位。一個理想的校園固然要贊助者有開放的胸懷，要教育工作者的充分

◆ 台中縣和平鄉福民國小。

配合，提供教育的理念，但把這些理念通過建築空間表達出來，仍然非建築師不可。在這個運動中我們很高興看到年輕一代建築家的信心，與他們的組織力量。在作品上，他們也許並未成熟，但是已為台灣建築的未來開拓了一條途徑。（原文發表於2001.08.27）

◆ 位於南投縣山區的埔里水尾國小。

開放又自然的學習空間

很高興看到山區中出現一些高水準建築作品，
但在我內心深處，
更希望看到融合在社區建築群中，簡單而有融通性的學習空間。

◆ 位在山區的聚落式教學空間——南投縣水里鄉民和國小／劉俊傑攝影。

　　為了評選，我跟著評審的隊伍走了一趟九二一災區，看了若干所災區復建的學校，心情極為複雜。

　　我們訪問的學校是經過初步評選所挑出來的，也就是在設計方面比較精采的，它們給我的第一個感覺是感動。九二一大地震是台灣史上少見的摧毀性的災難，而台灣人民發揮了民胞物與的精神，捐助了那麼多經費，使災區不但重新擁有學校，而且是超乎他們想像之外的堅固美觀的學校。這種同胞愛的精神令人感動。

◆ 位在偏遠山區的重建校園。

第二個感覺是驕傲。在遍遠的山區，窮鄉僻壤之中，我們投入了那麼多精神，那麼多人力物力，建設起高標準的國民中、小學校園，超過了先進的國家，成為世界之最。這些學校，經年輕建築師全力投入，不但在台灣其他地區的學校無法相比，在全世界的中、小學校園建築中，都找不到同類的例子。這使我感到，台灣真是一個富裕又進步的國家，是值得他人羨慕的地方。

第三個感覺是我們真是重視教育的民族。台灣的生活水準雖然大幅提升，但山區仍然是落後的。不論是交通建設與民眾的居住建築，都不夠標準。所以花那麼多錢建設「美侖美奐」的學校，雖不免使人感到差距過甚，可是當地居民卻沒有怨言，相反的他們以擁有壯麗美觀的學校為榮。

第四個感覺是建築師終於與學校、社區融洽共事，實在是太好了。在過去，建築師被視為商人，校長是業主，監督建築師的工作，處於對立地位。這次看到有些校長先生們如此與建築師合作，甚至形成一個工作團隊，而又很珍惜這一段過程，認為從中學習了很多，

◆ 重生的小學──台中縣和平鄉福民國小。

◆ 被社區引以為榮的校園──台中縣大里市草湖國小。

多年前，我們一直擔心國民學校的空間過分狹窄，因此在校舍建築上不斷的增大面積。甚至為孩子們準備了很多備用的空間。一班不過十幾二十個孩子，卻擁有兩間以上的大教堂，加上雙面寬大的走廊，與一些非正式的課餘活動的空間。凡是學校建築理論上提到過的，現在都可以實現了。

其實在國民教育的階段，所需要的空間是很有限的。過分擁擠，一個教室裡擠上五、六十個學生，固然不利於施教；太多的空間，不但浪費資源，對於教學也不一定有益。我不明白，國民學校中為什麼要專用的視聽教室與藝術教室。對於國民學校的孩子們，最重要的是老師投入的精神。有創意與啟發力的老師，並不需要特別的空間或設備，就可以把孩子們的學習興趣提升起來，達到教育的目的。所以在外國的住宅區裡，幾乎看不到壯觀的學校建築。

我當然很高興看到山區中出現一些高水準建築作品，但在我內心深處，更希望看到融合在社區建築群中，簡單而有融通性的學習空間，尤其是在學生人數百人以下的學校，開放的學習空間與自然融為一體最為理想。把多餘的經費作為提高老師待遇的基金，對整體教育效果而言要有意義多了。

（原文發表於2001.11.12）

實在是一大進步。這段經驗不但會促進社會對建築的了解，而且會影響日後民眾對環境建設的積極參與的態度。這是非常美好的感覺，使人對未來充滿希望。

可是我在這些令人興奮的感覺之後，也不能避免的想到，我們是不是因為太過關心國民教育，因此在硬體建設上投下大量資金，卻忽視了教育的本身。硬體的建設比較上說起來是很容易實現的，只要有錢，有明智的決策人就可做到，但實際的教育工作卻是日常的、緩慢的，效果很難在短時期內呈現出來。台灣的學校建築不只是災區重建計畫，一般的國中、小的校舍，都有很充沛的投資，規模都很可觀。所以中、小學的校舍幾可以與大學院校比美。這是不是一種因教育不甚成功的心理補償呢？此次災區重建，有很多學校，建築規模幾可用為大學的學院，可是學生的人數不過百人，予人以過分誇張的感覺。

屋與家之間

當我們說這是一個家的時候，
它暗含著感情的因素，
除了具備住屋的基本條件之外，還有家庭的溫暖。

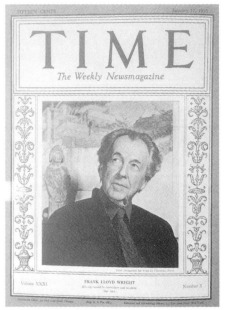

◆ 登上1938年1月17日《時代週刊》封面的建築師萊特。

對於建築有兩種觀察的角度，一是常人角度，一是專業角度。兩者之間始終有如鴻溝，不易跨越，在西方社會，這個問題已經存在幾個世紀了。

此種差異反映在居住建築上最為顯著。因為居住建築是最與常人生活相關的建築。我發現在英語字眼的使用上，就可看出兩者態度的分別。

我們都知道，英語中有兩個與居住有關的字，意思相近而不同。一是屋"house"，一是家"home"。在學英語的時候，老師告訴我們兩者不可亂用。學建築的人都照規矩，為人設計住家應該稱為屋，或住宅，也就是"house"。著名建築師的住家作品，也都以房屋稱之。所以當我在美國聽到很多人稱住屋為"home"時，感到大惑不解。美國人未免太俗氣了吧！

原來屋與家的不同，屋是客觀的描述，家是主觀的認定。當我們說這棟房屋的時候，我們並沒有想到是誰的住家。它只是一個住宅，具備了住宅應有的一些條件，包含了功能與美感的適當性在內。當我們說這是一個家的時候，它暗含著感情的因素，除了具備住屋的基本條件之外，還有家庭的溫暖。也許因為美國人特別重視家庭吧！販賣房地產的商人，習慣上對客戶稱房屋為家，予人以親切的感覺。久而久之，大家就習以為常，家、屋不分了。

這種常人的住屋觀，建築師很難接受。而且越是有獨特風格的建築師，越難接受。建築家把住宅視為藝術品，它並不屬於任何人，因此美感最為重要。人在其中只是過客，只是建築藝術的道具。所以在建築專業出版物中，建築室內的照片從來沒有人出現。在真實生活

◆蜀葵居外觀。

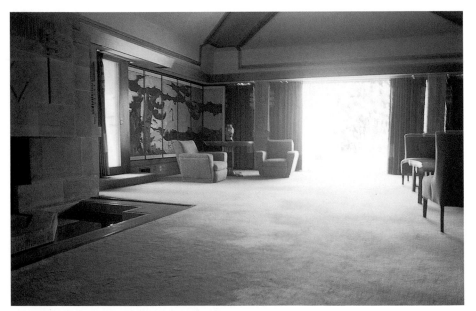

◆以壁爐為住宅中心——好萊塢蜀葵居（Hollyhock house）。

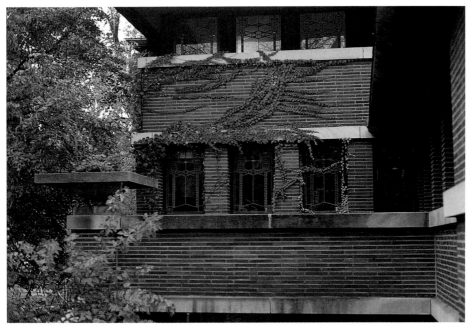

◆芝加哥羅比之家一隅。

中，居住者必須過著非常精神性的生活，隨時約束自己的行為，以免破壞室內的美感，尤其不能移動由設計師所著意安排的飾物。在美感至上的建築空間裡，最多餘的就是不聽話的孩子。

常人的住屋觀是相反的，他們既不重視建築的獨創性，又不太在乎超乎人性的美感；他們要的就是家庭的溫暖。怎樣才有溫暖的感覺呢？要像一個窩。因此舒服、安全、自在最為重要。這就是為甚麼紊亂令人感到溫暖。孩子在家裡是天使，少了他們就沒有溫暖了。家也是自戀的展示館，牆上掛滿了自己與親友的相片，雖然並非美女俊男，卻越看越滿足。

美國廿世紀最令人懷念的建築師是

◆羅比之家簡介摺頁。

萊特（Frank Lloyd Wright, 1867-1959）（註一）。他是在建築上實現美國夢想的人。而美國的夢想就是一個溫暖的家。萊特把自己的建築稱為有機建築，就是要與純淨的現代主義美學區隔。可是作為建築家，他也不可能與常人一樣接受紊亂與平庸的住家觀。他很聰明的把舒服的觀念加以擴大，重塑家的形象，為

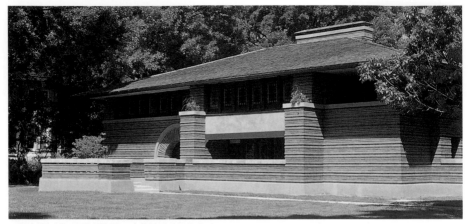

◆ 位在芝加哥西部橡樹園內，由萊特設計的住宅（Arthun Heurtley House 1902）。

◆ 萊特設計之羅比之家印行在千禧年紀念郵票上。

美國的住宅建築開了一條新路。他的作品令人懷念，因為他努力在常人與建築家之間搭一座橋。

　　家的感受既然以溫暖的感覺為主，他老先生就用壁爐做為住宅的中心。到了寒冷的天氣，熊熊的爐火使四周的房間都可感受到溫暖。坐在火爐前面，有說不出的舒服與滿足。他把中國人為炕加熱的方式用到地板下，使腳底下踩著溫呼呼的，油然而生幸福之感，因此不期然的就坐在地毯上了。放在地上的東方式的軟墊就是這樣被借來的，家於是更像窩了。

　　萊特把空間造形與家的舒適感融在一起的才能，並不是人人都有，因此在他之後，除了模仿者之外，沒有看到把家與屋完全合而為一的設計。七〇年代以後，現代主義風氣消退，常人的住屋觀在建築界重新得到肯定，但是一種新的美感時尚又進來。建築家不得不忙著去應付同儕間流行的新品評標準，不免又把常人所關心的家忘記了。到今天，我們仍然在等待新時代家、屋的誕生。

註一：千禧年美國建築師學會（American Institute of Architects）票選二十世紀美國十大建築，萊特的作品就佔了三棟，而這三棟中有兩棟是住宅：落水山莊與羅比之家，後者膺選為二十世紀初最重要的經典之作，成為美國千禧年紀念郵票中的壹張。

住宅是建築的靈魂

在我心目中，建築的迷人處就是住宅……
其他類型的建築，雖規模龐大，卻乾燥無味。

二○○一年的秋天，哈佛設計學院出版的雜誌介紹了二十世紀五座著名的住宅，都是所謂的經典之作。我隨便翻翻，覺得都是熟悉的東西就丟在一邊。日前靈機一動，就再找出來看看，重新溫習一遍。發現熟悉只是認識那幾張常在出版物上看到的老照片而已，對於建築本身，值得細細品賞的地方太多了。

我忽然想起這些經典建築，是因為有一位朋友問我，台灣有沒有令人稱賞的住宅？腦筋轉了一下，才發現台灣的建築界似乎對住宅繳了白卷。在我的印象中，只有在三十幾年前，曾訪問過王

◆ 王大閎設計的建國南路自宅（取自1953年10月《今日建築》第5期）。

◆ 沒有人的住宅──巴塞隆納展示館。

◆巴塞隆納展示館室內景緻。

大閎先生在台北市建國南路的住宅,後來聽說被拆掉了,不免感到遺憾。我自己很想設計住宅,腦子裡盤算過,但找不到業主。只有在二十年前,在台北華城,說服業主,他們不加干預,讓我設計了兩戶。但因向他們保證可以賣,心裡丟不掉市場,又受基地所限,並不過癮。在台灣,住宅似乎並不被視為重要的建築。

可是在學校學建築的時候,我們向國外的大師學習,其經典作幾乎大多為住宅建築。建築的理論也多與居住有關。在那個時候,似乎住宅是建築師最重視的一種建築類型。有些大師一生幾乎只設計住宅,即使偶有機會設計其他大型建築,也不是他心力之所及。記得我在大學讀書時,看了很多外國雜誌,住宅建築佔大宗。那時很喜歡美國大師萊特的作品,後來又研究紐特拉(Richard Josef Neutra, 1892~1970)的

作品(註一),幾乎全是住宅。在我心目中,建築的迷人處就是住宅。遇到喜歡的作品總要一一分析研究,反覆描繪,細細欣賞,希望從中體會到其精髓,其他類型的建築,雖規模龐大,卻乾燥無味。如果有些空間的趣味,大多也是延伸住宅建築的精神。比如建於一九二九年的大師密斯·凡德羅(Mies van der Rohe, 1886~1969)的巴塞隆納展示館(Barcelona Pavilion, 1892~1970),舉世聞名,在世界博覽會結束後拆除,於一九九〇年又經復建,只是一座沒有主人

◆加州洛杉磯蓋瑞自宅。
◆以浪板、鐵絲網搭成的蓋瑞自宅(右頁圖)。

註一:紐特拉,奧地利裔美國建築師,1923年移民美國,一度在萊特的事務所工作。1926年由東岸遷居洛杉磯,開始拓展自己的事業,為南加洲的富人設計豪宅。名作包括Le Vell House(1927~29)、Sidney Kahn House(1940)、Kaufmann House(1946~47)等。

的住宅而已。

所以有人說，廿世紀的建築師都是從住宅發跡的。他們自設計住宅中尋求自己的獨特風格，因此而自我肯定並揚名立萬。即使比較年輕的前衛建築師也大致如此。

記得八〇年代初，我去洛杉磯公幹，我的學生帶我訪友，到了聖塔莫尼卡的一條街上，指著一棟古怪的住宅對我說，這是最近頗惹人注目的一棟建築。我停步片刻，看到一個鋼架與浪板鐵絲網搭起來的房子，不甚了解其用意，隨口問問，我的學生亦說不明白，找到朋友就把這件事忘記了。那裡知道這棟住宅是今天炙手可熱的大建築師，蓋瑞（Frank Gehry）的發跡之作（註二），自此拋棄商業建築，成為高科技建築的翹楚。那是他的自宅，下筆時才能忠於自己的感受，完成後才能成為終生的指針。

如果說台灣沒有產生偉大的建築師是因為建築界沒有在住宅上下工夫，應該八九不離十。台灣只有蓋大廈的建築師，每一位建築師都夢想著有設計大型建築的機會，住宅就全丟給開發商了。他們因此失掉了鍛鍊自己的機會。因為缺乏住宅設計中深度的哲理思考，只有靠建築體型的大小與數量的多寡來決定

◆ 蓋瑞設計的住宅。

自己的成敗。久而久之，都成為商業建築師了。為什麼台灣建築界如此自外於住宅建築呢？一個原因是業主的態度。他們喜歡住大廈，要蓋別墅時又不肯出足夠的設計費，沒有接受建築師意見的雅量。做住宅會挨餓，又很容易失掉業主的友誼，因此建築界視住宅設計為畏途。另一方面，責任在建築師。台灣的風氣重量不重質，已經成為文化的病態。接住宅設計的業務從心裡不甘願，那有可能下大功夫，產生劃時代的作品呢？庸俗的業主加上功利的建築師，台灣就沒有可看、可讀、可賞的住宅了。

可見要提高台灣建築的水準，不再以抄雜誌為創造，不再惟西方人馬首是瞻，先要改變對住宅的看法，自住宅設計上開始。可是台灣的業主們有這種智慧嗎？建築師有蓋瑞的氣魄嗎？

（原文發表於2002.1.28）

註二：蓋瑞，1929年生於加拿大多倫多，1947年移民美國，居住在洛杉磯之西的聖塔莫尼卡（Santa Monica）。1978年採用原木、鐵絲網、金屬浪板等為自宅擴建，該作品獲得1980年美國建築師學會年度獎，由原本小地方的建築師一躍成為全美知名者。1997年設計完成的古根漢畢爾包美術館驚豔全球，連非專業人士皆知其人其作，1990年蓋瑞獲普利茲建築獎，1992年又獲高松宮殿下紀念世界文化賞。

尋求現代宗教的象徵

台灣雖有佛教復興的跡象，
但不論是宗教組織本身或社會信眾，
都沒有脫離中世紀的心態，因此缺乏宗教建築現代化的動力。

　　很多朋友問我對於最近落成的、世上最高大的佛寺，建於台灣埔里的中台禪寺有甚麼看法。這座佛寺已經傳聞很久了，可惜我一直沒有機會親往拜觀，只自報紙上的照片與報導了解個大概。以這種皮毛的了解是不能發表意見的。要說話只能就表象談一點觀念。

　　在九二一震災的災難仍無力恢復，國家經濟陷於低潮的今天，聽到一座佛寺可以花費四、五十億元，心裡的感受是很複雜的。第一個感覺就是自宋代以來歷經七、八百年的衰退，在台灣，佛教復興了。宗教建築高聳入雲，俯視市井塵埃，在中國只有在唐代，在西洋只有在十三、四世紀的西歐才看得到。寺廟應不應該建造得高大雄偉，美輪美奐

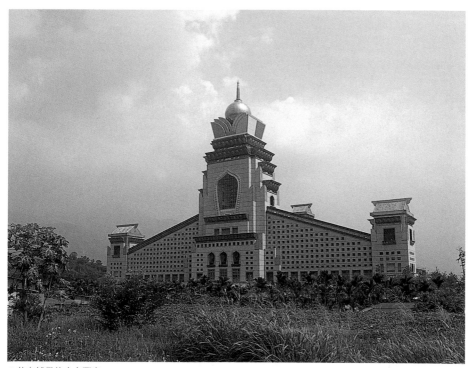

◆位在埔里的中台禪寺。

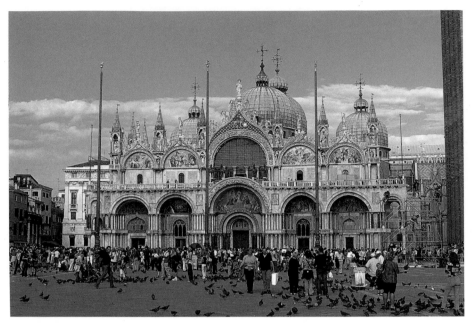

◆威尼斯聖馬可大教堂。

◆在東海大學由貝聿銘設計的教堂。

呢？至少在西洋，自十二世紀以來就有爭議。究竟宗教建築是虔誠的信眾，仆臥於地，謙卑修持的場所呢？還是誇耀神佛的力量，讚美神佛的榮耀的殿堂呢？今天我們到歐洲所看到的大教堂，尖塔與拱頂一個比一個高，說明是後者勝利了。宗教的力量結合世俗的權勢，為今人留下了不少建築的佳作。可是也因此引發了改變世界潮流的宗教改革運動。

中國唐代的宗教建築，史籍很少記載，我孤陋寡聞，知道得不多。但自日本奈良東大寺金堂的規模來看，相信長安的佛寺在王公貴族甚至帝室的支持下，必然是雄偉壯觀，不輸皇宮。大概是佛教的力量太過囂張了吧，才有滅佛的舉動，大文豪韓愈先生對佛教信仰的批評，開啟了知識分子對佛教的排斥。

我很高興看到佛教在台灣復興。因為中國人太缺乏宗教信仰了，是現代化之後，社會亂象的原因之一。在我看來，宗教的目的是培育高貴的心靈。可是，無可諱言的，今天已是二十一世紀。宗教主導政治與社會的時代已經過去了。宗教建築駕凌市鎮之上的時代也過去了。我們不能回到中世紀那樣愚昧的、迷信的，代表落後與黑暗的時代。今天的宗教應該以不同的方式建立起信眾團體，以不同的心態面對社會大眾。也許今天的佛教所需要的是服務社

◆ 中台禪寺五樓大莊嚴殿一景。

會的建築，而不是以建築威勢顯示個人權威的建築。

所以今天的佛教建築要尋找一個適當的樣式是很困難的。宗教，尤其是大乘佛教，基本上是入世的，因此宗教建築應以親切近人為本。近年來，很多佛教組織積極於興學、甚至興建醫院，把宗教的精神呈現在愛社會、愛世人的事業上。這樣的發展方向與近代西方國家的宗教如出一轍。慈濟功德會在這次九二一地震後，認養中、小學校園重建數

◆傳統形式的台北縣三峽祖師廟一景。

微，理性抬頭，同時也是宗教人文化的結果。歐洲大陸數百年的宗教建築屹立至今，其中仍然在進行著宗教的儀式。新大陸雖有少數模仿歐陸古教堂之作，但整體說來，美、加的教堂逐漸社區化、親切化，成為最基層的社區活動中心。經過一段時間的醞釀，在二十世紀的中葉，發展出一種新宗教建築的樣式，那就是兩片屋頂象徵雙手合十的樣子，為大家所普遍接受。

台灣雖有佛教復興的跡象，但不論是宗教組織本身或社會信眾，都沒有脫離中世紀的心態，因此缺乏宗教建築現代化的動力。

宗教建築雖如雨後春筍，大都仍是拙劣的傳統形式。偶爾有尋求

十所，可以說是宗教精神發揮到極致的表現。今天的社會已經不再喜歡雄偉高大的寺廟，低矮的、無名的，為社會所用的建築，使人生虔誠之心，崇拜之念，才是真正的宗教建築。

西方自十九世紀以來就沒有產生甚麼重要的宗教建築了。這是因為宗教式

新樣式的嘗試，因為動力不足，尚不足觀，也無法發展出普遍辨識的象徵。自此看，中台禪寺只是一個個案，它是修行者的紀念碑，也許可能成為旅遊的觀光點，但是對於台灣新宗教建築象徵的建立，尚看不出有什麼幫助。

（原文發表於2001.9.10）

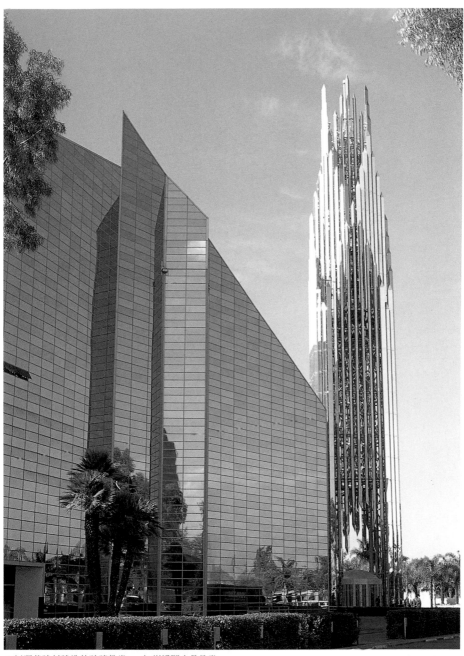

◆以現代建材建造的玻璃教堂——加州橘郡水晶教堂。

公共藝術是建築的延伸

只有大眾使用的建築才用得上公共藝術，
比如文化性的建築如博物館、戲院等，
群眾使用的車站、集會場所、公園、廣場、政府的辦公廳等。

前一陣子，報上說台北市要從二〇〇二年五月一日起，對未設公共藝術的公有建築開罰（註一）。使我想起了一連串的公共藝術設置的問題。

黃健敏老弟告訴我，在公共藝術的研討會上，有藝術家主張公共藝術不能由建築師主導。我了解藝術家的立場，

同時知道政府主其事者也有類似的主張。很多人把公共藝術當作戶外的博物館，以為是藝術推向大眾的一種手段。事實上，政府目前就是這樣推動，並沒有建築師主導其事，而在我看來，這正是公共藝術設置失敗的原因。

何以言之？我們知道公共藝術的經

◆ 台北市交通部運輸研究所大樓前的公共藝術〈暢流〉／Nicolas Bertoux。

註一：參閱2001年1月8日《聯合報》都會萬象版。台北市擬按文化藝術獎勵條例第三十二條之罰則，對未遵守者處以
　　　罰鍰，惟此構想爾後遭放棄。

◆〈暢流〉的細部。

費是來自「文化藝術獎助條例」,該條例規定公有建築物新建,必須編列百分之一的經費,設置公共藝術。為甚麼讓公共藝術的經費跟著建築工程費走呢?立法時大可規定全國每年必須編列若干數目的公共藝術的經費,由文建會去管理支配!事實上,立法之後的前幾年,政府並沒有依法行事,正是每年編些預算在文建會,供各單位申請。要知道,該條例之所以規定自建築工程費中提撥,因為立法的原意是新建的公用建築物應有藝術來妝點、搭配,以提高公共建築與公有空間的氣質。這些藝術是自建築中延伸出來的。

談到這裡,我們必須回顧公共藝術

的來源。我們的規定是自外國人學來的,而外國人則是向他們的祖先學來的。大家去歐洲旅行參觀,一定會訪問他們重要的歷史性建築。如果你看的是中世紀的天主堂,就會發現建築的渾身上下都是雕塑與繪畫。在那個時候,建築是藝術之母,藝術附著在上面是很自然的。如果你看的是文藝復興以後的宮殿,建築已與雕塑、繪畫分離了。壁畫當然仍需要附著在建築物的牆上,可是雕塑已可離開建築。這時候雕塑就成為建築延伸出的戶外空間中的重要組成原素。大家都去過凡爾賽宮,其後院的雕刻雖與建築分離,卻是建築軸線兩邊不

◆運輸研究所大樓前的〈人馬座〉
／Clarde & Francois-Xavier Lalanne。

◆台北市敦化南路與忠孝東路交界處的公共藝術〈樹河〉／陳健、蔡淑瑩。

能缺少的妝點。雕刻表達的主題也配合了園景的精神。這類例子實在不勝枚舉。

我們了解了這一點，就知道文化藝術獎助條例是希望我們建造一些充滿藝術氣息的公用建築。可是我們的文化主管從來就沒有了解這一點，因此把這筆錢之運用完全與建築脫節。其結果，建築家在構想建築的時候，沒有主權把藝術規畫在內，而是建築完成後，再設想要塞些什麼藝術進去。繁複的評審制度，又很難掌握建築的精神所在。在此情形下，即使認真做，以交通部的研究所運輸大樓為例（註二），公共藝術的意義也非常有限。

不但如此，失去了與建築的關聯，公有建築的定義就模糊了，就有可笑的情形發生。試想公有建築包括了一切政府出錢的建築，居然沒有劃分哪類的建築應提公共藝術經費，哪些建築無此必要。結果呢？公共廁所與停車庫都要有藝術經費了。如果略寬一點解釋建築二字，很多工廠、工事都要受公共藝術條文的約束了。其實以常理判斷建築與藝術的關係，只有大眾使用的建築才用得上公共藝術，比如文化性的建築如博物

註二：位在台北市敦化北路的交通部運輸研究所大樓公共藝術設置係文建會輔助的示範實驗案，設有暢流／Nicolas Bertoux，人馬座／Claude & Francois-Xavier Lalanne，飛行的種子／楊柏林及燈光設計／姚仁恭等四件作品。

◆〈樹河〉細部。

館、戲院等,群眾使用的車站、集會場所、公園、廣場、政府的辦公廳等。這些建築本身都應該具有地標的意義,有提高其審美標準的必要。

由於缺乏對公共藝術的認識,不出幾年,就感到處處都需這筆經費,不但增加各單位的行政負擔,而且有形成視覺汙染、妨礙公眾行動的問題。大家都熟知在歐美已有幾個有名的事例,民眾對公共藝術之設置,破壞建築和諧、阻擋戶外動線或視線,表示了極大的不滿。在民主時代的今天,在公共空間設置大型藝術品,勉強他們接受,是非常不適當的。開一個公聽會並不能解決這個問題。何況重要的是,大型的公共藝術常常只是為外國藝術家提供機會呢!

(原文發表於2002.2.4)

◆台南藝術學院圖書館上方的〈雙鳳‧纏枝〉剪貼作品是由建築所延伸之公共藝術。

關於台北的往事與奇想

記憶中，這些專家不見得非常高明，
可是在他們的領導下曾制訂了一個台北市的發展計畫。
其中最重要的觀念就是不與大自然抗衡。

一場納莉颱風豪雨把台北淹了，也淹掉了台北人的萬丈豪情。市長馬英九以下，人人都垂頭喪氣。嘴裡說要趕快恢復光榮的台北，心裡卻沒有把握。說著說著，第二個颱風又來了。上天簡直是打落水狗嘛！若真的再來一場同樣的大雨，大家都要考慮移民了。

窗外的急雨令人感到大自然的無情。台北地區在過去三十年的開發惹了

神怒了吧！這使我想起一段往事，一段奇想來了。

三十年前，台灣尚是聯合國的會員，當時經建會的前身經設會中，有聯合國派來的都市計畫專家，在記憶中，這些專家不見得非常高明，可是在他們的領導下曾制訂了一個台北市的發展計畫(註一)。其中最重要的觀念就是不與大自然抗衡。

◆敦化南路以東的信義計畫區曾是一片農田。

註一：1964年聯合國派孟森夫婦（Mr. & Mrs. Domald Monson）前來台灣觀察國內住宅建築與都市發展情形。

◆曾是台北往事中的地標之一——西門町圓環。

　　當時的台北，敦化南北路以東尚是農田，北到士林、南去永和都有出城的感覺，專家們所看到的未來的台北市為一圈綠地所環繞，這些寬廣的綠地，他們稱之為氾洪區。台北盆地本是一個大湖，經過長期的淤積才形成陸地。但是

◆留在很多台北人記憶中的中華商場。

◆ 施工中的台北捷運曾帶給大家一段交通黑暗期。

大雨來的時候仍然是一片汪洋。因此在台北盆地建城只能在地勢較高的地方建築，要為洪水留下足夠的空間，才能氾濫而不成災。平時這片空地就是公園、農田與樹林，西方都市計畫家稱之為綠帶。

這樣規畫，台北的人口成長怎麼辦呢？要在綠帶的外面建造衛星市。在當時曾準備先開發林口新市鎮，很可惜，這樣的構想不為地方官員們接受，他們一時看不見洪水的威脅，又禁不住地方政、商勢力的壓迫，怎能眼看與台北市連接的昂貴土地被劃為保護區？因此林口的開發失敗了，台北縣境內的氾洪區被全面開發。台北市及其郊區因此隨時

都會受到洪水的侵襲。為了減少災害，建造了數米高的擋水牆，設備了世界上規模最大的抽水站，可是仍然經不過納莉颱風一擊。

二十幾年前，台北的都市發展計畫已經確定要用人力來抗衡水患，我就發過一次奇想。既然我們捨不得劃定氾洪區，台北的安全無法保障，應該把台北市設想成在湖面上建造的城市。也就是建築的活動盡量向高處發展，除了在地勢較高的區域外，一律把地面層當成空地。街道分為兩層，地面層走汽車，高

◆ 失去的台北歷史建築——昔日府前街，今天的重慶南路街屋。

出地面的一層走行人，商店就設在上層。平時是人車分道，洪水來時，地面可供氾洪，街道可以泛舟。

我這個奇想當然不足為外人道，但在技術上是可行的，而且可以創造全新的都市環境。其實在二十世紀的二〇年代，法國建築大師柯比意就著書建議把巴黎市改建架高的大樓。他想到是大地回歸為綠地。這當然無法為熱愛古老巴黎又沒有水患的法國人所接受。用在沒有什麼重要史蹟的台北市，再考慮傳統

市街的觀念，台北市民應該沒有理由反對才是。可是這種瘋話只能偶爾在課堂上說說。

後來大家都談捷運，我是唯一不贊成在台北建地下捷運的人，並曾在《天下雜誌》著文反對。我並不反對台北市建造大眾運輸系統，而是反對花大錢建在地下，所以李前總統做台北市長時，倡議木柵線建輕運量高架道，在一次聚餐的機會便問我的意見，我立刻表示支持。我主張在台北市建輕運量高架捷運網，是與高架商店街的奇想一致的。很

可惜，交通專家堅持要把木柵線改為中運量，幾座大而無當的車站，把復興南北路破壞了，台北市建造了世界上最昂貴的捷運系統，不過是為了解決市郊發展區的問題，幫助建商創造利潤，對於住在台北市內的市民，幫助是有限的。既然建了，偶爾被洪水淹沒，也是在預料之中的。柯比意曾說，建築不是一種職業，是一種心智的習慣。所以建築家創造性的思考只是好玩的，永遠無法為政、商的當道者接受。這是建築家的宿命。

（原文發表於2001.10.1）

◆二十世紀末的台北市景觀。

落後的台北市

我並不介意上海在高樓大廈上超過台北，
卻很在意他們在市民行動的公共空間的品質上超過台北。

　　大陸近年來的發展一日千里，早已
不是吳下阿蒙。北京、上海都已儼然現
代化大都市，相形之下，台北好像退步
了。有一位企業界領袖說，從北京、上
海回台北，好像回到鄉下一樣！

　　以都市的發展來說，這是事實。但
北京、上海對比於舊金山、洛杉磯，恐
怕也有類似的感覺。今天任何國家要在
都市建設上與中共比賽，都是要失敗
的。因為今天的大陸，朝野上下一心只

想發展經濟，只想建設新都市。而在他
們前面沒有任何阻力，尤其沒有政治上
的阻力。可見建設一個現代化的新都
市，雖不是一夜可以完成，十年、八年
就要甚麼有甚麼了。條件是一個蓬勃的
經濟，一個全能的市政府，不受市議會
及都市法規甚至土地所有權的約束，以
及非常勤勞、能幹的民眾。這是人類史
上沒有出現過的情形。

　　對於這樣的現象，我並沒有多少不

◆台北市幹道之一——仁愛路。　　　　　◆躍昇中的上海浦東（右頁圖）。

◆ 俯覽台北市。

安的感覺，重要的是，我們自己有沒有
進步？二〇〇一年在APEC（亞太經合
會）之前，我恰好在上海，看到他們為
了取悅外國領袖，把上海打扮得花枝招
展。花了不少錢把高層建築的外皮裝了
臨時夜間照明，甚至高架公路都用燈去
照亮。這是中國人好面子的毛病作祟。
可是我也看到，為了外國人的安全、舒
適，在市內公共空間的秩序與衛生上，
也大有改進。我並不介意上海在高樓大
廈上趕過台北，卻很在意他們在市民行
動的公共空間的品質上超過台北。因為

我認為一個國家是否為文明又進
步的國家，只要看市民安步當
車，是否安全、輕鬆、愉快就可
以了。

　　不幸的是，在這一點上，
上海也趕過台北了。七、八年前
那個擁擠及窒息又令人無處置足
的上海市，如今已有開闊的公
園，乾淨得一塵不染，絕無機車
衝撞的人行道。這是在台北無法
企及的。

　　在台北，我住在環境條件
比較好的仁愛路。可是我每天散
步的人行道，卻仍然充滿了危
機。人行道是在近年才改舖的，
看上去有點樣子了。但是卻不是
專為徒步者準備的，機車堂而皇
之在上面飛馳，他們自認為這是
他們的權利。對於年紀大的人也
是一大威脅。人行道是第二機車
道，自從在路角上設了漂亮的殘
障坡道之後，我沒有看到殘障者使用
過，倒成為方便的機車道。機車在人行
道上行駛也是理直氣壯的，因為市政府
准許機車停在上面。有些地方可以停兩
排，一排停在騎樓下，一排停在道路
邊，准他停放不准他開過去嗎？當然
了，這些機車滴油難免，人行道就清潔
不起來了。我每天散步，瞻前顧後，因
為他們不知是自前面來，還是自後面
到，擋了他們的路，不免受人白眼。

　　除了機車之外，很難想像在台北市
這樣的通衢大邑，還有人會在人行道上

倒水。一種是純以清潔為目的，這是鄉下小鎮鎮民的習慣。一種是洗菜水，是餐館當街處理魚肉、蔬菜的剩水，這是鄉下人的習慣。其效果是一樣的，髒水滿地，絲毫沒有想到行人的權利。以我這種年紀，要小心翼翼，以免滑倒。據說外國有法律規定，在誰家門口滑倒或跌倒，誰要負起賠償的責任，台北的市民卻沒有任何保障。

只注意腳下是不夠的，到了夏天，樓上的窗型冷氣機會不停的滴水，不小心就被淋了一頭，政府對於窗外懸出的設備，也沒有保障行人安全的規定。這是落後國家的設備，也是落後國家的心態。我每天散步，每天感到做為台北市民的悲哀。

我曾在過去三十年，寫過不少短評，希望政府注意市民的公共生活空間，尤其是人行道的水準，但歷任市長總是忙得來不及低頭看。因為他們都是乘車的。可是上海居然在七、八年間在這方面趕過我們，豈不令人氣結。我不禁想到，政府要用公共建設來提振經濟，可否不再建高速公路，把錢用在改善都市公共空間上呢？

（原文發表於2001.12.3）

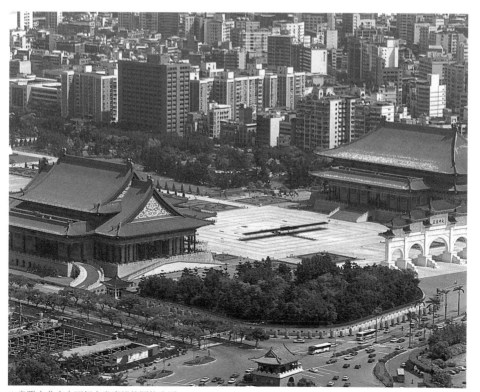

◆鳥瞰台北市中正紀念堂廣場的開放空間。

塑造都市空間，難！

台灣的整體建築環境有沒有希望改善？
這樣的問題可能與台灣的政治環境有沒有希望提升一樣的沒有答案，
令人感到百般無奈。

◆難以發現綠地的台北市。

　　台灣的整體建築環境有沒有希望改善？這樣的問題可能與台灣的政治環境有沒有希望提升一樣的沒有答案，令人感到百般無奈。記得二〇〇〇年總統大選的末期，李遠哲教授發表了一篇宏論，希望台灣的未來是升上去，而不是沉下去。那篇文章感動了很多人，也許是因此促成了政權輪替。可是開春以後是升是沉，恐怕又不免使我們感到無奈了。

　　很少人注意到，整體環境的塑造不是建築的問題，而是政治問題。建造一座城，是很多力量形成的。先要有土地利用的政策，有發展先後的考慮，有建築容積的規定。這些都涉及龐大的利益，是市井小民無法想像的。建築家卻夢想一個優美的都市環境，可是他們那裡能掌握這種利益與權力間的複雜關係呢？

　　記得在懵懂的學生時代，到美國求

◆ 尚未開發前的台北市二號公園。

學，正遇上流行都市設計。哈佛大學首先成立了都市設計課程^(註一)，想為戰後的美國正敗壞的市區找出復原之道。學生們在課堂上發揮想像力，興奮得不亦樂乎。完全沒有想到，他們所學與所研究的，根本沒有實現的機會。

　　在美國，情形尚不至於如此悲觀，是因為尚有不少市長抱持著塑造環境的理想；有不少市民為同樣的理想奔走。可是真有所成的地方，也是政治家多方協調，使利益達到平衡的結果。建築家在整個戲劇裡，所佔的地位是配角，絕不可能像他們在課堂裡，以純粹的空間美學所構思的都市環境！

　　因為美國有認真塑造環境的市長，卻因無專業素養而感到種種困難，所以其國家藝術基金會曾資助建築師協會辦理市長修習城市設計的計畫，使有心的市長帶著問題參加專家們主導的研習會。這是因為他們很清楚的知道，靠建築師是沒有用的，要靠握有決策權的行政首長。最有效的辦法是市長懂得都市

◆ 台南火車站前的廣場是台灣典型的都市開放空間。

<hr />

註一：哈佛大學都市設計課程創設於1959年，首屆系主任是來自西班牙的瑟特（Jose Luis Sert）。

藍圖如何塑造。

在台灣，如果文建會要幫助建築業辦理同樣的研習會，市長們會不會參加呢？我看不會。他們特別忙不用說了，他們大多沒有感到優美環境的塑造有政治上的優先性。同時，他們感受到的也許是城市發展課題相關的種種政治壓力，即使他們想做，為了政治的前途，也不能不隨波逐流。

說到這裡，想起最近去世的美國著名先輩景觀建築家麥哈先生（Ian L. McHarg）（註二）。一九九九年他應邀來台，為南投縣提出一套的整體景觀規畫。老先生極為興奮，還到台南去找我，希望我幫忙，參加他的規畫團隊。當時我很小心的告訴他，不要太興奮，

◆今之台北大安森林公園。

地方首長在他面前說的話可能只是一個願望，未必真正大力推動。他不相信，還把他的規畫構想用詩的形式表達出來。我的話不幸而言中，他來了兩次以後，發現連基本的作業費用都沒有著落，老先生就懷著一肚子怨氣回國了。

他也不想想，如果南投縣果然有見識與魄力，台灣的整體環境怎麼可能醜、亂至此，令他不忍卒睹？環境的外觀很誠實的表達出社會內部的秩序。老先生名滿天下，考慮竟不及此，豈不令人慨嘆！

（原文發表於2001.6.25）

◆有情調的宜蘭羅東運動公園。

註二：這位出生在蘇格蘭的景觀建築先驅，1950年畢業於哈佛大學景觀建築系，為賓州大學景觀建築系的創辦人，桃李滿天下。1972年榮任美國景觀建築學會院士，1990年獲美國國家藝術獎。在他推動之下，70年代起各國始有「地球週」的觀念及相關活動出現；1967年出版的《道法自然》（Design with Nature）一書，是從生態環境觀點關照景觀建築的重要著作。日本政府特將此書翻譯成日文供各級公務員閱讀，中文版已於2002年3月刊行，全球總銷售量達15萬5千餘本。麥哈於2001年3月5日逝世，享年80歲。

廣場夢

廣場的改造不再是提升建築與空間品質的問題，
而是尋求一個政治象徵可以滿足大家不同期待的問題。
這已經不是建築師可以決定的問題了。

　　總統府廣場的國際徵圖，經過幾個月漫長的過程，在沒有結論的情形下落幕了。國際的評審找不到一個理想的方案，只好推薦了三個作品供市府參考(註一)。它代表的意思是甚麼？可能是台北市無法為總統府前的改造找到答案。

　　在一般徵圖中，這是不會發生的，

台北市都市發展局預防沒有理想方案產生，特別推薦了七位世界聞名的建築家，以重金邀約他們參加競賽，也就是保證了這次比圖的參與作品有國際一流的水準。其他入圍的八家則是國內外積極參與的數十家中，經過評審團慎重選出來的。在這樣仔細的籌畫下仍然不能

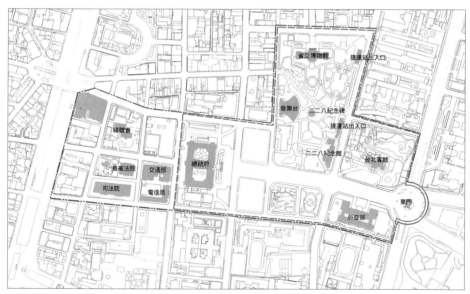

◆ 總統府廣場競圖之基地範圍。

註一：台北市政府都市發展局於2000年12月公告「總統府廣場改造計畫國際競圖」，總計共有55件國內外作品參加。分二階段評審，第二階段評審是台灣的漢寶德、白瑾、郭肇立、日本建築師磯崎新、英國《Architecture Review》雜誌主編Peter Davey與德國司圖加大學教授Michael Trieb等六位。評審團對於評選結果並未形成共識，最後以日本女建築師長谷川逸子、日本建築師荻原剛與西班牙建築師Andres Perea之作品同列優勝。《建築師雜誌》2001年9月號有詳盡報導。

產生理想的方案，可知總統府廣場的再造可能是無法解決的問題。

城市廣場的產生原是很自然的。歐洲自中世紀的後期到十八世紀，城市文化成長期間，市中心建造了大教堂、市政廳、商業公會等公眾使用的建築。由於這些建築經常有民眾進出，不時要舉辦慶典活動，建築物的前面保留一塊空地幾乎是必要的。南歐的廣場上的主建築多為教堂，中歐的廣場上的主建築多為市政廳，也有兩者兼具的。在現代商業時代來臨前，這些廣場也是市場，是城市中最有生命力的地方。今天我們所欣賞的威尼斯的聖馬可廣場，布魯塞爾的大廣場，都是這樣產生的。在原有的功能喪失後，才成為觀光客的樂園。

十八世紀以後，歐洲城市文化被君主國家所壓制，廣場的性質就改變了。君主建城，首重大道，不重廣場，即使要建，也是炫耀其權勢，照今天的話說，就是顯示其威權。莫斯科的紅場與北京的天安門廣場是政治性廣場最極端的例子。

台北的總統府前本沒有廣場，只是一條特寬的大道，勉強稱之為廣場，也是日本人殖民統治的權力象徵。不論是當年的總督府，或今天的總統府，都與市民廣場扯不上關係。

把這條特寬的大道，改為廣場，在建築上並不困難。歐洲也有些政治性廣場的例子可供參考，只要利用對稱的紀念性建築，圍成一個壯麗的空間，配襯

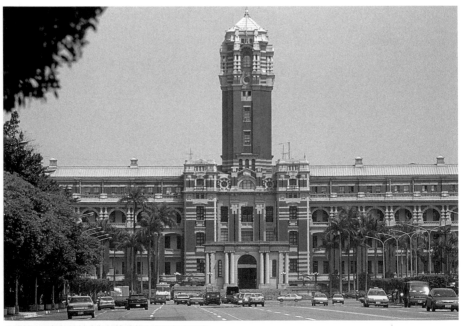

◆建於1919年的總統府為日據時代台灣總督府所在。

◆ 總統府前的凱達格蘭大道。

◆ 總統府廣場競圖──日本建築師長谷川逸子的提案「Taiwan Void」（台北市政府都市發展局提供）。

著總統府的建築，加上公共藝術的點綴，未始不可能創造吸引人的廣場。如果要熱鬧些，則可引進商業與娛樂活動，形成一個真正活潑的市民廣場，可是台灣的民眾有強烈的去威權化的意識，也有強烈的反商意識，使這些傳統

◆ 西班牙建築師Andres Perea的提案「The Eye Above the Beak」（台北市政府都市發展局提供）。

的廣場建設的辦法一開始就被排除了。

　　所以這個廣場的改造不再是提升建築與空間品質的問題，而是尋求一個政治象徵可以滿足大家不同期待的問題。這已經不是建築師可以決定的問題了。

　　台北市民究竟需要怎樣的府前廣場呢？大家只知道要還給人民，做為民主勝利的象徵，卻沒有具體的想法。這裡是一個可供遊行示威之用的政治活動廣場呢？還是一個遍植樹木的森林公園，供民眾帶孩子散步之用？對於總統，有沒有必要在空間上表示對他的尊重，留一個供他在國慶時對我們演講的場地？對以上的問題，沒有人有答案。因為台

◆ 日本建築師荻原剛的提案「Mix and Open」（台北市政府都市發展局提供）。

灣的民眾從來沒有做過廣場的夢，尤其沒做過總統府前廣場之夢。

（原文發表於2001.7.30）

找回市民廣場

建設一個良好的市民空間，
可以拉近市民與市長間的距離。

有一回，我因公去市政府，車到大門前，發現被一座臨時的表演台擋住了。是誰敢這樣無法無天？不是的，這是市政府親民的德政，特別允許表演者在門前搭台的。可是我不明白，要表演，那裡不可搭台？一定要擋住大門，阻斷府前的車輛交通嗎？

市政府這個動作，事實上是慷他人之慨。因為大門雖然屬於市府，卻是為市民所用的。為市民造成不方便，就算

不上親民了。這件小事情，使我感受到公共空間的利用也有其政治的意涵。

在傳統的公共空間裡辦活動，如廟前廣場，表演地點多在廟的對面，因為演戲是給神明看，民眾看戲是沾神明之光。如果因故不在對面，在兩邊，這樣神明就看不到了，重點在與民同樂。現在是民主時代，市政府與民眾的關係當然不能自視為神明；完全相反，市長是為市民服務，我們不會表演給他看，應

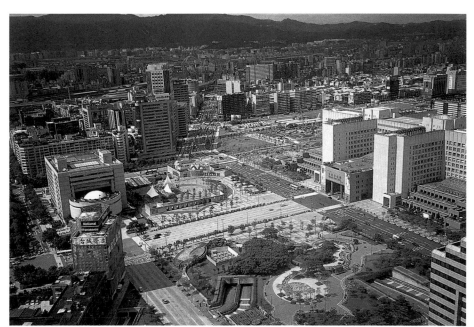

◆鳥瞰台北市政府廣場。

◆ 市政府大樓是台北市信義計畫區內的地標之一。

市政府的前面，設一個市政廣場。為了這個廣場，才建議把斜在前面的基隆路移到地下去。空間規畫是一門有趣的學問。等到一切建設完成，圖面上的那座廣場居然不見了。代之的，是府前的丁字形路口，也就是都市設計家最不願見到的情形。怎麼會有這樣的結果？殊令人不解。

空間還存在，只是規畫技術使它消失而已。最近恰巧有機會上到台北市政府旁邊的世貿大樓的頂層，居高臨下，市政府前的空間赫然在目。原來這個寬廣的廣場被丁字路分割成兩塊，成為市民們無法感覺到的裝飾性花園了。市政府花了不少錢去建設這兩座花園，用意是市民休閒吧！可是誰會跑到市政府前面去逛花園呢？因此那裡闃無人跡。其

該他表演給我們看。馬市長不是粉墨登場嗎？所以市政府門前搭台，實際可解釋為市政府就是戲台了！

認真的說，公共空間是不應這樣用的。

若干年前，台北信義計畫尚在報告書裡的時候，我記得規畫者的想法是在

◆ 市政府南側的「彩虹廣場」。

中一邊還有供民眾活動的建築，遠遠看去，與深宅大院無異。

真可惜，花龐大的經費建一座政府大廈，座落在全市最注目的地點，居然沒有反映民主時代的開放精神空間。規畫者完全沒有把人民放在心上。這是用西裝料做內褲，糟蹋了一個好機會。

其實民眾廣場

◆威尼斯聖馬可廣場。

不是民主時代才有的，自歐洲的中世紀後期，市民政治萌芽的時候就產生了。從象徵的意義看，市民廣場做為城市活動的中心，其重要性不可言喻。今天到歐洲去觀光，最令人感動而難忘的就是那些廣場。大型的如威尼斯的聖馬可廣場、布魯塞爾的大廣場不用說了，小型的市鎮、山城，幾乎無處不是觸人心弦的公共空間。台北市政府新廈的決策者難道沒有去歐洲看看嗎？

如果當年市政府新廈與廣場把市民放在心上，就不該讓汽車在市府前穿過。建築物應與公共空間擁抱在一起，創造一種市民來到這裡就不想離開的感覺。在這裡，有很多可以搭台表演的地方，不必擋住市府大門，同樣可以為民眾所注目。

市政府之前舉辦總統府廣場改造計畫的比圖，其實比較重要的是市政府自己的廣場。市民與總統的關係是很遙遠的，與市長的關係卻很直接。建設一個良好的市民空間，可以拉近市民與市長間的距離。

改造當然要費不少手腳，卻並非不可能。如果市府也來一個比圖，相信不必外國名師參加，也可以有令人滿意的方案。只要先狠起心來，把目前廣場上那些隱藏的花園拆除，把車道移走，就完成了一半，剩下來就看有那一位巧師為我們塑造一個親切、動人的活動空間了。這個工作要比改造總統府廣場容易得多，市政府何不試試看？

（原文發表於2001.6.18）

故宮該有一個新面目

要再造故宮，還需要一些政治上的擔當。

　　在全世界的美術館都在擴大館舍，甚至改變館舍造形迎接廿一世紀新挑戰的今天，故宮博物院應該有什麼打算呢？

　　幾年前，上任的院長曾提出一個很有野心的計畫，打算把故宮向前延伸，保持原有的中國宮殿式樣，那個計畫在報上披露後，受到多方面的批評。有人認為把大家熟悉的故宮改變了，難以接受。這是當前流行的保護主義的觀點。建築界則認為該計畫太保守了。在全世界都在尋找新的建築語言的時代，故宮準備花那麼多錢，居然沒有創造新故宮形象的野心，實在可惜。有人自選擇方案的程序上，認為未經比圖，沒有利用此次機會，找到更有資格的建築師操刀。意見雖多，真正使該方案胎死腹中的，是政府沒有錢。

　　新政府接手，故宮的展示與館舍日漸落後的情形仍然存在，就準備進行小規模的改建。經過一陣子的作業，不久前，新的計畫案也在報上披露了。然而

◆故宮博物院右側增建部分。　　　　　　　◆中國宮殿式樣的故宮博物院（右頁圖）。

◆ 故宮博物院館前空間被視為是擴建基地之一。

這一次沒有聽到任何方面的反應。看樣子，只要不花太多錢，不作太多的變更，大家是沒有意見的。

其實故宮的再造是一個令人頭痛的問題。

保存原有建築的形貌，改變內部展示空間，必要時增加一些周邊的或地下的空間，是最不會受到批評的解決辦法。但是故宮的建築在造型上，實在不很理想。主體建築雖花了不少精神，在比例上，主屋頂太小，顯得不夠莊重。而後來在右側增建的部分，又沒有下統合的功夫，令人生任意拼湊之感。這樣一個全國最重要的文化機構，而沒有相當的，代表國家水準的建築，是很令人遺憾的。如果有大規模增建的機會，而不提高整體建築的水準，豈不可惜？

可是要改得好，需要一位真正的天才。他不但能重視空間，把故宮提升為世界一流的美術展示，而且是一位非常敏感的美學家，知道如何揚美遮醜。他不但能駕馭時代的潮流，給故宮一個嶄新的面貌，同時，他也能體察到台北人的鄉愁，為他們保留些記憶，當改建的時機來臨的時候，故宮的院長最重要的任務，就是找出這樣一位天才，把故宮推進第二十一世紀。

要再造故宮，還需要一些政治上的擔當。當羅浮宮再造的時候，誰都知道會遭遇到反對聲浪的衝擊。羅浮宮是法國重要的史蹟，位居巴黎最中心的地帶。若在台灣，碰一碰就會有人大叫破壞古蹟。法國人沒有那麼歇斯底里，但改變了史蹟的景觀還不免有人反對。所

◆玻璃金字塔促成巴黎羅浮宮的新生。

以密特朗總統親自聘請建築師,為改革的方案背書,因此才有那座玻璃金字塔的降生。開始時不習慣,日子久了,巴黎人也把它視為記憶的一部分了。歷史就是這樣創造出來的。

所以我是主張大膽創新的。故宮的建築不過四十年的歷史,又是「中體西用」式建築中不太出色的作品,實在沒有太過憐惜的道理,何況不同時期的建築,樣式不同,放在一起,只要通過建築師靈巧的手,並沒有無法協調的問題。最近報載,維也納的美術館也增建了一座當代美術館,在外觀亮麗的古典式樣的老館的一端,是色調濃重的麵包

形的超現代建築(註一)。開館後,觀眾趨之若鶩,並沒有抗議之聲。在維也納可以做的,在台北又怕什麼?

坦白的説,我生性保守,喜歡古老的東西,但是看到西方世界的歷史古城裡,在那麼多美麗的古建築群中,一座座具有藝術性的新建築誕生,實在不能不覺得,在東方的我國不能再放棄創新的機會,自甘落後。巴黎市的中心地帶,二十年前就建了超現代的龐畢度中心。他們在除舊佈新上展現的勇氣,與在古建築保存上的努力,都不能不使我們欽服。相形之下,在故宮展現新的面貌又算得了什麼呢? (原文發表於2002.1.28)

註一:維也納博物館區(Museums Quartier)於2001年6月啟用。其中包括Leopold Museum、Museum of Modern Art等館。

拆了鐵柵養盆花

台北市的市容不佳是兩個原因所造成，
其一是計畫與設計工作沒有做好，其二正是市民缺少對市容的關懷。

有一位讀者問我，台北的市容令人不敢恭維，我們市民可以做些甚麼？

都市的景觀涉及的問題很廣，其奧妙處且與政治息息相關，做小市民的確實幫不上大忙。都市的計畫我們搞不懂，都市的設計我們管不著，我們能在這大都市中經營起自己的住處已經很難得了，還能做甚麼呢？

其實對台北市來說，市民的環境意識是很有幫助的，台北市的市容不佳是兩個原因所造成，其一是計畫與設計工作沒有做好，其二正是市民缺少對市容的關懷。一個城市的景觀，自大處著眼，是看市街是否井然有序，廣場是否親切近人，公共建築是否壯麗，一般建築是否悅目，公園綠地是否可令人騁目

◆維也納住宅窗台的盆花。

◆倫敦街頭上窗台的盆花。

◆ 羅馬住宅窗台的盆花。

◆ 柏林住宅窗台的盆花。

暢懷。自細處看則看街面是否平整美觀，人行道是否清潔無垢，且無車馬之擾，建築物是否細緻潔淨，花木宜人。

　　這兩個觀察的角度，表面上看來，似乎是前者比較動人耳目。可是城市的建設要達到以建築空間感動大眾的目的，只要有愛好建築的政治家，委任能幹的建築師放手去做就可以做到。而自細處看城市，才能看出市民的修養，國家真正的文化水準。

　　最近二十年間，巴黎市的公共空間

有相當大的改變。自龐畢度中心開始，法國的幾位總統所大刀闊斧的從事文化建築的新建，甚至自十九世紀的凱旋門延伸向西幾公里外，建造了代表新世紀的超大型的凱旋門及新巴黎中心。可是巴黎的真正的水準還是要走到街巷中，或自小旅館的窗子裡看到市井小民的生活品味。

　　記得三十幾年前，我到歐洲旅行。自德國過瑞士到義大利，是搭火車走的。在瑞士時，朋友告訴我，跨越國界

進入義大利，在火車上就可感覺到，我當時無法理解。等到親身經歷以後，才知道國家的財富與國民的水準是很清楚的反映在環境品質上的。

阿爾卑斯山區的建築，並沒有因族群不同而改變，改變的是人民對建築的感覺。進入義大利區，建築突然暗下來了。原來的白牆壁不再雪白，深色的木質結構也不再潔淨如洗了，最重要的是，窗口上五彩繽紛的鮮花不見了。偶爾看到，也一副垂頭喪氣的模樣。

因此我覺得，台灣城市環境的改變不能等官僚體系的大手筆、大動作，應該自市民的環境覺醒開始。我們的經濟條件既然已經脫離了貧窮，就要生活得像一個先進國家國民的樣子。第一件事是把窗外的鐵柵拿掉，第二件事是放一盆鮮亮的花在窗台上。能做到這兩件小事，我們的市容就邁進了一大步。

在窗上裝鐵柵是為了安全，可是在高樓上裝鐵柵實在不是安全問題，是心理問題，而且是中國人特有的心理問題。全世界只有中國人居住的地方，才能看到高樓上的鐵柵，在台灣看得到，在香港、九龍也看得到。設計得原本乾淨俐落的高層國民住宅，一旦裝上五花八門的鐵柵，立刻就像貧民窟，誰也想不到那是內部裝修得富麗堂皇的住家。

◆馬德里住宅窗台的盆花。

◆巴黎龐畢度中心是1977年建造
完成的超現代的建築。

其實窗上的鐵柵妨礙逃生，是很不安全的，今天的科技有自動警示系統來取代鐵柵，台北市民應該可以漸漸習慣沒有鐵柵的街景才是。除去鐵柵，可以恢復建築的本來面目。很多人家利用做鐵柵的機會，向空中突出一尺，等於討了市政府一尺的便宜。除去鐵柵後，仍可以保留那一尺的空間，只要整齊劃一，就成為自然的放置花盆的地方。

如果台北市的鐵柵都由花盆所取代，如同歐洲的小鎮住屋，人人家裡都在窗台上放置整齊的花盆，盡看鮮麗的花朵，台北的市容就完全改觀了。除去鐵柵，建築師當年構思的造型與比例可以呈現出來，花盆可以在不破壞造型的情形下，為市容增加一些浪漫的風味。台北市民能有這樣一點敏感，就是環境變化的契機。

（原文發表於2002.8.13）

◆香港集合住宅建築立面。

城市再生的奇蹟

有魄力的一個人，可以對城市造成多大的改變！
這與台灣的城市二十年來繼續不斷的鑄成錯誤，真不可同日而語！

最近去美西住了幾天，對城市的生機頗有體會。

在二、三十年前，加州北部的舊金山是大家心目中唯一值得稱道的城市。舊金山位居海灣的出口，擁山抱水，景致宜人，氣候四季如春，建築亦頗有特色。不遠處有著名的柏克萊加州大學，即使海灣之南的史丹福大學好像也在它的心理範圍之內。加州南部的洛杉磯雖為該州第一大城，文教設施也很豐富，但對建築家而言，絲毫沒有城市的吸引力。

至於灣區的其他城市，更不起眼了。在舊金山之東，海灣的對面，有一相當規模的城市——奧克蘭，最受建築界歧視。當年它被建築界視為自舊金山到柏克萊之間的，常被人忘記名稱的地方。它不但面目模糊，毫無特色可言，而且生命力衰退，市心破敗，成為貧窮與罪惡的所在。中產階級提到奧克蘭就避之唯恐不及。在灣區的最南邊，也就是史丹福大學的附近，有一城市，名為聖荷西。不知何故，卻大名聞於世，鄰近地區都是高級的住宅區，聖荷西竟淪

◆舊金山是相當有特色的都市。

◆加州柏克萊大學校園一景。

◆史丹福大學校區景致。

為過路小鎮,地產無人問津。記得近三十年前,我曾因汽車需要加油,自高速路上下來,在該鎮轉了一圈,居然找不到一家週末開店的加油站,市容非常蕭條。真是風水輪流轉,今天灣區的風光完全改變了。

當高科技在史丹福大學附近求發展
的時候，領航者乃自然的找到南灣便宜
的土地建造工廠。這就是帶領世界進入
二十一世紀的矽谷高科技工業區。

聖荷西得到了新的生命力，起死回
生。一個人口不足十萬的小城市，二十
年間發展為一百七十萬人口的矽谷區核
心城市，聖荷西因而脫胎換骨。

比較起來，聖荷西仍然是一個中型
城市，市中心到處有新建的樓房，市街
與公園都已亮麗可觀。尤其使我印象深
刻的是市中心設立了科學館、美術館、
兒童探索館。

科學館的規模雖不大，卻是由市政
府的再開發局與企業界合作建成的。不
足四千坪的博物館，花了一億一千三百

◆ 有矽谷美譽之稱的聖荷西。

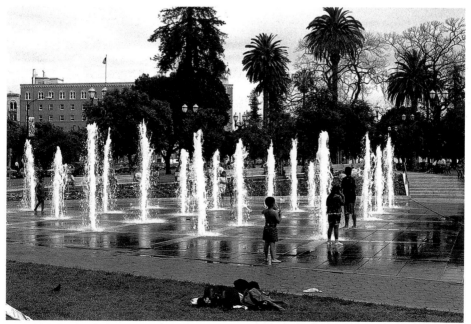

◆ 聖荷西市中心的噴泉廣場。

◆ 聖荷西的劇場。

◆ 聖荷西的美術館（右頁圖）。

◆ 聖荷西的兒童探索館。

◆ 聖荷西的科學館。

萬美金，算得上大手筆了。內容以高科
技的創新精神為主軸，展示非常充實、
生動。使我不禁想起台灣建造的龐大而
空洞的國立博物館來了。難能可貴的
是，市政府善於利用文化建設的機會，
把博物館當成地標，提升城市中心的品
質。在台灣，文化設施總是被推到郊外
去的！

FEDERAL
EXPRESS

TOGO'S
EATERY

PRIMO'S
ESPRESSO

TAKE 5 NEWS
& SNACKS

KRISHNA
COPY CENTER

CITY CENTER
CUTS

CITY CLEAN
CLEANERS

WILLIE'S
SHOE REPAIR

◆ 奧克蘭市第七街地下鐵出口站正對人行徒步區。

至於奧克蘭，我有前往一探的興趣，主要因為在雜誌上看到一則報導，把奧克蘭視為明日之星。故事是說一位做過加州州長的年輕政治家（註一），願意把心力投注在這個為人遺棄的城市，降格以求，選上了市長。在幾年之內，居然把一個幾乎不堪居住的地方，改變為北加州最有吸引力的城市。憑一個人的聰明智慧能改變多少呢？是我感到好奇的原因。

與聖荷西一樣，奧克蘭也是靠市中心的再開發進行改造的。它們都是有百年

註一：奧克蘭市長布朗（Edmund G. Brown Jr.），1938年生於舊金山，畢業於加州大學柏克萊分校與耶魯大學法學院。1969年步入政壇，1974年選上加州州長，任內致力於環境保護工作，制訂加州「海岸保護法」、推動「綠建築」、發展太陽能，對女性及少數族裔照顧有加。後與威爾遜（Peter Wilson）爭取競選參議員席位，不幸落敗。而後前往日本，也曾到印度為泰瑞莎修女工作。1992年他尋求民主黨的總統侯選人提名，結果敗給柯林頓（Bill Clinton）。1998年選上奧克蘭市長，任內創造了一萬個就業機會，為市府增加四兆的收入，犯罪率也降低30%，是奧克蘭三十年來最佳的紀錄，2002年3月爭取連任獲勝。

◆ 奧克蘭市人行徒步區。

◆ 奧克蘭市容。

歷史的城市,有些廿世紀新建造,頗有古風的建築,在光榮衰退之後,就像明珠丟在垃圾堆裏,與一些被遺棄的商業建築同樣蒙塵。

　　這樣的城市一旦得到新的生命力,透過再開發的手段,把精美的古建築擦亮,拆除老舊的一般建築,建造大樓或開闢為開敞空間。優美的開敞空間是吸引人的要素,大樓則是提供生產力的工作場所。一個成功的再開發計畫,就是再造一個城市的關鍵。

　　果然,奧克蘭的老市政廳再度成為亮麗的地標,面對著清潔、親切的廣場。它的一邊是再開發的市中心,結合了新舊建築與地下鐵的出口,創造了全加州最有變化,最有人性的核心活動空間。我到這裏的時候是天氣晴朗有陽光的下午,使我真正體會到,有魄力的一個人,可以對城市造成多大的改變!這與台灣的城市二十年來繼續不斷的鑄成錯誤,真不可同日而語!

（原文發表於2001.12.10）

失掉了情意的高樓

在高樓如林的上海，
只使人感到奇形怪狀的精神壓力，卻看不出任何情意。
難道建築的技術完全克服了地心引力之後，
建築家就完全失掉了詩情了嗎？

一年多的光景，上海的天空應該又增加不少高樓。

人類史上沒有一個時代、一個城市，這樣瘋狂的建造高樓。就憑這一點，上海人就可以睥睨全世界，使他們藉著全世界領袖來此開會的機會，用前所未見的，燦爛得驚人的煙火吸引全球人類的眼光。高樓群似乎使中國人重新登上歷史的舞台。

在過去十年間，上海自由的開放土地與天空，完全放棄都市規畫的傳統觀念，給了全球建築界一個前所未有的機會。各國的大建築師，通過各國企業投資的引介，或憑著國際的聲望受政府單位的邀請，參與了這個高樓造型競賽的盛會。沒有人提到競賽二字，可是大家心裡明白，要在這個史無前例的高樓群中出類拔萃，非在造型上高人一等不

◆高樓林立之上海浦東區。

◆ 名列全球高樓排行榜的上海金茂大樓。

◆ 上海城市規畫展示館內的上海市模型。

可。因此建築師們被迫絞盡腦汁的出花樣，以求贏得大眾的讚賞。

　　有一位上海朋友用很驕傲的眼光看著我，問我有何感想。我生來不懂得奉承，就說上海的天空使我緊張。這個機會暴露了建築的造型是很貧乏的，建築師的頭腦是簡單的。他們在為大樓的外觀找花樣的時候，想像力與孩子們實在沒有兩樣。他們不過是用大量的財富，在拙笨的玩龐大無比的積木遊戲而已。

　　在市中心新闢的文化區，市政府建造了一座現代化的都市規畫展示館，裡面有一個碩大的新上海市模型，把已建好的，與正興建或已完成設計的大樓，全部呈現出來，使我們可以看到即將實現的上海全貌。這些高樓的外觀，有些

◆ 上海城市規畫展示館。

比較傳統，採取高塔的形式，但大多使人感到變花樣的痛苦。有的像錐子，有的像鋏子，有的像斧頭，有的像螺絲。我不能說這些造型不好，或不美觀，可是我無法了解他們除了驚世駭俗之外，在思想上，或在情意上，為人類帶來了些甚麼。

　　高樓在人類歷史上佔有的地位主要是以建造的技術對抗地心的引力。最早的目的不過是在狹小的城市中，可以居住較多的人口。在西方文明中，城市是核心，為了防衛，為了生活的利便，大家必須擠在一起。所以羅馬人就住五層的樓房。可是有錢有勢的人，還是寧願住到鄉下。羅馬郊外的莊園反映了當時人對居住環境的最高理想。這時候，高樓並沒有造型的觀念。

　　到了中世紀，歐洲人開始建造高大的天主堂，並且以天主堂的富麗來讚美上帝。他們為了達到這個目的，精研建築技術，利用石頭來建造數層樓高的拱頂，使人進到殿堂，感到上帝的偉大，人類的渺小，因而生謙卑之心，敬畏之念。為了頌揚神，他們在教堂上建造高塔，使人因仰望而感念神的無所不在。高樓因此成為西方文明的象徵。

　　中國人建造高塔始自南北朝的佛教建築。可是印度並沒有高塔，可見建造高樓不但是中國人的技術，而且是中國人對佛教的一種詮釋。最早的佛教建築只是一座塔而已。北魏洛陽的永寧寺塔總高一百丈，百里之外可見，它顯然是寺院的精神中心，其他建築不過陪襯而已。高塔不但崇高華麗，而且因風有鐸聲，使宗教的氣息籠罩了整個城市。這是結合建造的技術、宗教的信仰與視

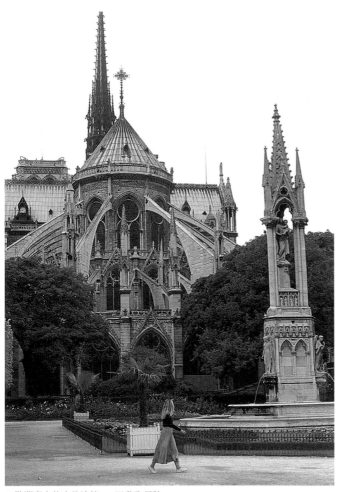

◆歐洲高大的宗教建築──巴黎聖母院。

◆ 中國大陸杭州六和塔的本尊（後方）與分身模型。

覺美感的建築文化的極致。

　　後世的中國人在宗教信仰之外，體會到高樓的另一精神價值，那就是登高望遠使心胸開闊的價值。因此文人雅士就逐漸把佛塔轉變為拓展心靈與自然融為一體的建築。所以唐代之後，佛寺高塔就少建了，反而在有山水之勝的地方建塔以供登高遠眺。杭州的六和塔就是很好的例子。

　　對於今天的高樓，我不期然的期待在商業價值之外，透出些文化的信息。然而在高樓如林的上海，只使人感到奇形怪狀的精神壓力，卻看不出任何情意。難道建築的技術完全克服了地心引力之後，建築家也就因此失掉了詩情了嗎？

（原文發表於2001.10.1）

建築的保存與再利用

我輩微不足道之作品，若干年後，不過廢棄物一堆而已！
所謂建築之永恆價值，其意義何在？

　　轉眼間，現代建築的經典作都有半個世紀以上的歲月了。半個世紀說老不老，但卻足以使一棟建築歷經滄桑，多次易主，甚至被棄為鬼屋，因風雨之侵蝕而破敗。當其新建完成，正當現代之盛期，我輩後生於敬佩之餘，不遠千里前去瞻仰、學習。

　　一旦目睹今日之慘狀，實在不能不深自感嘆！此等重要建築之命運尚且如此，我輩微不足道之作品，若干年後，不過廢棄物一堆而已！所謂建築之永恆價值，其意義何在？

　　也許是這種同行的感觸吧，全世界的建築團體都在努力推動重要建築的保存。因為年歲談不上「古」字，只合一個「舊」字，要把它們列在建築紀念物中，不無勉強之感，可是做為時代的表徵，有時候他們可以成功的說服縣市政府，把這些有藝術史價值的建築物保存下來。因此，我們偶而可以在報導中看到現代建築的作品，大多是住宅，被保存下來的情形。

◆位在芝加哥大學校園的羅比之家。

◆紐約甘迺迪機場環球航空站造形有若老鷹振翼。

　　重要建築的保存有其尷尬的一面。那就是：進行保存時的心情與保存一件古物或古畫並無不同，但建築的體型很大，必然佔有一塊土地，且常常是市內有價值的土地。四周環境經開發後，很難保其周遭氛圍。這且不說，建築物無法收藏起來（除了大博物館的展示外），所以要暴露在大自然的不斷侵蝕之下，因此要繼續不斷的花錢維護，才能保持不墜。

　　不但要保存，還要考慮如何使用。一棟建築空著不用，維護反而困難，這是大家都有的常識。但要怎麼用呢？這幾年來，全世界都在談「閒置空間再利用」，台灣文化界也跟著嚷，可知道這是另一套學問。我們先要知道世上原沒有「閒置空間」，只有被丟棄的空間。

建築過了時，不合用，就被丟棄，等待下一代人拆除，建造合用的空間。「閒置」，是因為好事之徒要把過時的建築保存、修復。修好了不宜再丟在那裡不加利用，所以才要動腦筋想著怎樣利用。

　　如果是有價值的古建築，保存並加以封存就好了，如大陸山西的唐代遺構，花多少錢由政府負擔。最怕的是介乎「古」、「舊」之間的建築，不利用就覺得沒有維護的價值，要怎麼利用呢？首先要考慮它的文化價值。最常想到的是開發觀光。如果一棟舊建築經過維修可以吸引民眾前來參觀，那就太好了。可是這種情形太少了，因為建築的價值通常沒有大眾性。比如在芝加哥大學校園裡的，萊特的經典作「羅比之

家」，在現代建築史上赫赫有名，去參觀的人卻寥寥無幾。

其次是做為與原設計近似的用途。舉例說，原為住宅，可用為小型辦公室，或設計師的工作室。近似的用途可以不必動到內部隔間與裝潢，可以保留原味。有時候，也可以提供少數的參訪者進入參觀。又如舊廠房可以做為藝術家的工作室，或大型藝廊。既可保存原有的風味，又可供大眾參訪。

台灣前幾年搞「再利用」，是花錢去「再創造」室內空間，做完全不相干的用途，其實是等而下之的辦法，難怪外國專家批評我們太注重建築。這是因為忘記了「閒置」的意義中有維護意味之故。

實際上，最不得已的情形才是把內部空間改變，換上性質完全不同的用途。比如今天的當代藝術館，原是市政府辦公廳，之前原是小學辦公室。這樣的建築適合租給自由職業者，做為創業辦公室。改為大眾性的建築，就不能不拆除一些隔間。由於可用於展示的空間很有限，實在是勉強的。

近來紐約為了保留機場中完成於六〇年代，著名的TWA環球航空站建築，也是因為再利用引起一些抗議。這棟老鷹振翼型的航站，未來會被改為餐廳或會議中心之用，一般旅客就無法享受其建築空間趣味了，實在與原有的航站用途相去過遠。建築界眼看這樣的保存，等於保留了軀殼，失掉了靈魂，怎不為設計者沙利南先生感到委屈呢？

（原文發表於2002.2.25）

◆紐約甘迺迪機場。

古建築：是資產還是記憶？

古建築的保存不再是文化資產的問題，
比較流行的一句話是「歷史的記憶」。

近來我檢討自己的思路，忽然覺悟我對古建築的保存並不像年輕一代那麼執著。

◆ 被列為古蹟的鹿港龍山寺內之石柱。

回想三十幾年前，我開始推動古建築維護的時候，困難重重，做調查還要靠外國人出錢。可是曾幾何時，維護古建築已經成為大家搶著做，爭著做的事了。談到保存，有文化資產四字壓頂，誰也不敢說不。短短幾十年的功夫，時論的向背怎會有這麼大的改變？

今天回憶起來有兩股力量促成了這一改變。一股力量是輿論界大力支持的「思古幽情」。在鄉土文學論戰的時候，建築雖是邊緣，不過主張保存地方建築風貌的言論不但沒有受到打壓，而且乘機得到社會大眾的注意。當時建築界沒有反應，可是施翠峰、席德進、林衡道等文化界人士的鼓吹，形成一股風氣，使古蹟保存常有相當的宗教氣息。尤其是林先生，自從到東海大學演

講之後，就成為第一號鼓手，在大環境不利於保存的氣氛下，擔當起傳道者的角色(註一)。

可是光靠宣揚是沒有用的，在威權政治的時代，官方的態度才是最重要的。當時的省主席謝東閔先生，對於地方文化的保存有極高的興趣。後來成立了文化建設委員會，出任主委的陳奇祿先生又以古蹟保存為該會的主要業務。他們才是把古建築保存提升為國家政策並建立全民共識的大功臣。

自從成為國家政策，又建立一定的制度之後，不出幾年，古蹟的範圍就不斷擴大。古建築的保存不再是文化資產的問題，比較流行的一句話是「歷史的記憶」。其實記憶是懷鄉情緒的合理化，正是台灣古建築保存形成風潮的內在動力。用歷史的記憶來解釋古蹟維護的動機，比起文化資產要切合實情得多。台灣在過去的二十年，快速的

社會變遷，新時代帶來的心理壓力，雖累積了財富卻感到心靈的空虛，因此懷舊的情緒特別濃厚，兒時的記憶特別香甜。他們要保存的不只是建築，連貧窮時期的一草一木都抓住不放。台灣人變得特別多愁善感起來了。

我覺悟到，我對古建築維護的立場與年輕一代不同，是因為我一直努力推動的是文化資產的維護，不是兒時記憶

◆被列為古蹟的新竹楊氏節孝坊。

註一：1970年11月6日台灣文獻委員會委員林衡道在東海大學建築系演講「台灣古老的住宅」，講稿收錄於《境與象》雜誌1975年4月創刊號。

應該保存時，尺度是比較嚴格的。世界各國在古蹟保存上都訂定了相當高的標準，比如建築物本身一定要有相當的年代，一定要有藝術或科技上的重要性與影響力，一定要有特殊的文化傳統上的意義。因為稱得上文化資產是比較嚴肅的，可是歷史記憶就不同了。

歷史可以是長遠的文化傳統，也可以指最近的過去；記憶可以是記錄較生動的說法，也可以指我們即將忘懷的，卻不想自腦海中消失的記憶。如果是後一種

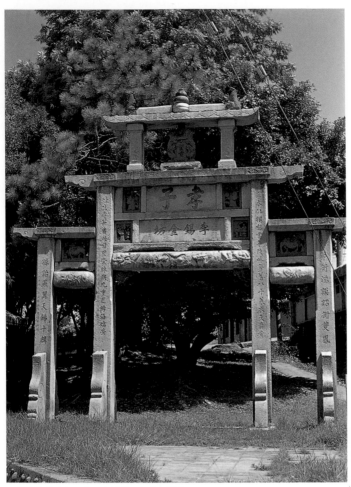

◆ 新竹李錫金孝子坊是台灣唯一的孝子牌坊。

的保存。文化資產與歷史的記憶只有一部分重疊，卻是不同的兩個觀念。前者是基於理性，保存有價值的文化產物，以免自世上消失。後者是基於感情，希望抓住自己逝去的歲月。這兩種不同的觀念推演出兩種不同的態度。最顯著的差異是在古建築保存的標準方面。持有文化資產的觀點在衡斷某一古建築是否

◆ 建於1925年前後的三級古蹟──前美國駐台北領事館，有很長一段時間處於荒煙蔓草之間。

說法，只要是老東西幾乎都是好東西了。因此只要能激起我們回憶的火花都有保存價值。年代也不需要久遠，建物也不必有確實的年代，也不需要有特殊的審美價值。倒是與當代人物的相關性受到特別的注意。最後一點由於很容易受到時代偏見的影響，正是世界文化遺產的大準則中最不希望依據的。

這就是近年來政府公布了很多古蹟，但不使我感覺有奮力維護的決心之緣故吧！年輕的一代是感性的，因此還增加了「歷史建築」的名稱（註二），以便網羅一切看上去還像樣的老建築。然而在面對開發壓力的今天，有沒有需要訂定一個比較理性的標準呢？

（原文發表於2002.1.21）

◆唯一保存清朝原貌的台北府北門。

◆屬於三級古蹟，建於1933年的勸業銀行舊廈，成了今日的台灣土地銀行辦公廳舍。

註二：按1982年「文化資產保存法」公布時，古蹟分為一、二、三級，而後1997年5月修法將古蹟改採行政層級制，分為國定、省定及直轄市定、縣市定三類，精省後，省定古蹟之數量遂不再增加。截至2001年12月31日止，全國共有481處古蹟，按文化資產保存法第三條，古蹟是「指依本法指定，公共之古建築物、傳統聚落、古市街、考古遺址及其它歷史文化遺蹟」；歷史建築是「指未被指定為古蹟，但具有歷史、文化價值之古建築物、傳統聚落、古市街及其他歷史文化遺蹟」。

調整古蹟維護的腳步

今天古蹟界面對的問題與三十年前並沒有改變。
古建築的維護技術沒有長進，大家只是努力分食這塊古蹟大餅而已。
學界有「量少質轉」之議，確值得深思。

報上刊出一群關心古蹟的學者對於台灣古蹟的修復提出了一些疑問。看過他們討論的內容，才知道今天古蹟界面對的問題與三十年前並沒有改變。古建築的維護技術沒有長進，大家只是努力分食這塊古蹟大餅而已。學界有「量少質轉」之議，確值得深思。

台灣的木造古建築修復非常困難，因為它們本身是脆弱的。建築的工法不甚成熟，所以禁不起颱風、地震的襲擊，當年就經常需要修理。在農業社會，重要的建築是精神文明之所繫，因此為地方仕紳所關注，而得到經常的維護。過去的維護並沒有保存的觀念，因此每有修繕必有改做。如果經費充足，甚至會改變整個結構。只有在經費缺乏的時候才會勉強略事修補。

社會變遷之後，當年被視為精神中心的重要建築都邊緣化了，香火鼎盛的廟宇成為基層社會組織的核心，仍然以除舊佈新的傳統承續下去，改建、增建為新的建物。缺乏社會支持力的建築物只有聽任其自然傾塌。而這就是三十幾年前，古蹟維護運動開始時的背景。倡導古蹟保存就是打算把古建築維護的責任交給政府。可是西方文化中的保存觀

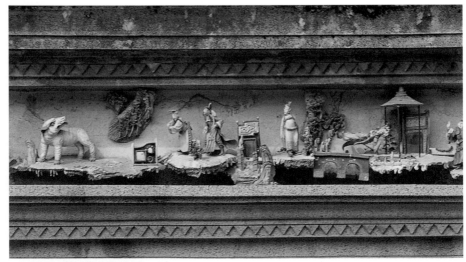

◆台灣傳統建築中常見的泥塑。

◆ 屋頂上的正脊是台灣傳統建築的特色之一。

◆ 屋頂上剪貼的裝飾。

念就跟著進來，形成維護技術上很大的壓力。特別是在引進了日本人的「國寶」保存觀念之後。

台灣的古建築在建造技術與材料上與日本或大陸宮廷建築的成熟度是不能相比的。它的地方性與民俗性形成令人珍惜的特色，但也因此而不易於維護。台灣的木造古建築的最大特色是木架上面的瓦作造形，屋頂的曲線、正脊的曲線，也就是我們所看到的樣子是泥塑出來的。所以略受外力就會滲漏，木架極易腐爛，彩畫因之脫落。屋頂上的裝飾，不論是剪貼還是交趾燒，都禁不起長期的日曬雨淋，而迅速老化或脫落。偏偏這類民俗工藝品常常又是無可替代的。

所以台灣的古蹟維護需要專門的技術，到日本去取經是沒有用的；要本土化，要台灣的學者下工夫，尋求理想的保存方法。這就是為甚麼若干年前，學界呼籲仿效日本的文化財研究所，成立「文化資產研究所」的原因。可是這個提議討論了多年未能成形，等文建會組織法修改後，文資所成立，其性質也因上層人事全非而改變。指望文資所對古蹟有所幫助，大概不可能了。

可否由大學來負修復技術研究的責任呢？照說是比較適當的，然而大學對古建築並沒有多少興趣，在他們看來，其學術深度不夠，影響不大。有興趣的教授又多在建築系，因不懂化學，作修復技術研究是不夠資格的。他們的興趣，上焉者在建築史，等而下者在於修復計畫的實務。自從古蹟修復成為顯學之後，經費大量增加，研究與設計費也大幅提高，教授們以學者的身分從事修復工作的興趣也跟著提高，因此產學之間出現微妙的結合。這其實是很可悲的情況。政府單位有學者的幫助，因此可以安心動用大筆預算，就沒有感到進行專門技術研究之必

◆ 傳統建築中象徵節操的竹節窗。

◆ 易受腐爛的傳統建築木架構。

要。可是他們沒有注意到這些學者是建築學者，對古蹟維護不過一知半解。為了忙著作業務，他們對修復技術並無深入的研究。相反的，通過審查制度，使兼有教授與實務工作者身分的專家，形成單一性質的集團，球員兼裁判，不再有人想到寂寞的研究工作，實際上封鎖了修復技術的進步。

在台灣，古蹟維護是自零開始的，三十年前投入此工作的少數人，熱情奉獻者多，經費極少，以「土法煉鋼」作業，情有可原。法制化之後仍然不思有所長進，實在不可思議。有人認為這是文化事權不集中的問題，其實不然。文資所在文建會，對古蹟界做了甚麼事呢？有人認為修改文資法可以解決問題，這也是可望而不可及的。自立法以來，數次修法（註一），都沒有修到重點，只是越修越糟。人多嘴雜，到底由甚麼人來主導呢？

（原文發表於2001.12.24）

◆ 精緻易損的磚刻。

註一：文化資產保存法1982年5月26日公布，1997年1月26日增訂公布，1997年5月14日修正公布，2000年2月9日修正暨增訂公布。

動態的保存觀

我認為建築保存的觀念，
一方面要保存歷史，一方面要看到正在發展的歷史。
因為對於尚住在建築中的人們而言，
並沒有凍結歷史的條件。

前陣子在報上看到，為了霧峰林家的宅第（註一），台灣古蹟的學者們分為南北兩派，表示了不同的意見。南部的學者主張古蹟全毀者應解除古蹟指定，亦即地震後，林家有些建築已無恢復的條件。北部的學者則認為古蹟有其完整性，要保存就應全部保存，才能達到維護歷史記憶的目的。我把前者視為理性的古蹟維護觀，後者視為感性的古蹟維護觀，兩者合起來就最為理想了。

在理論上說，古蹟的指定與古建築的再建並沒有必然的矛盾。從文化資產保存法上看，古蹟可以指定，可以解除指定，全看其保存的情況是否持久，地震毀掉的古建築，依法律的精神，應該要解除指定。可是解除指定並不表示不

◆ 霧峰林家宮保第（攝於1979年6月）。

註一：霧峰林宅初建於1867年，包括頂厝、下厝與萊園三大部分，被列為國家二級古蹟。九二一大地震毀損了大部分的建築，經鑑定2002年4月解除部分古蹟指定。2002年7月30日屬於頂厝的頤園慘遭回祿，因為林家後人對復建意見紛歧，學界對復建的意義又有所質疑，使得曾是台灣十大傳統住宅之一的霧峰林宅，至今依然是一片斷垣殘壁。

◆ 重建的大阪城。（左頁圖）　　　　　◆ 已毀於921大地震的霧峰林家。（攝於1979年6月）

可以再建。如果以古蹟的身分再建，那就是假古蹟，與假古董一樣的沒有價值，但如果不是古蹟，完全為了恢復歷史上的情境，再建也是很有意義的。以古董為例，我們痛恨假古董，是因為古物商人喜歡以假亂真，欺騙我們；如果是複製的文物，目的只是為了把古人的器物再現在我們眼前，以激發思古之幽情，有甚麼不好？

再建古蹟，不以古蹟相稱，在外國有些例子。最為國人熟知的例子是大阪城，這是歷史上著名的建築，為豐臣秀吉所建，卻毀於戰火。今天的觀光客所看到的大阪城不是古蹟，卻有古建築的作用。這類例子在德國最多。二次大戰盟軍炸毀了大部分的德國市鎮，除了最重要的建築有意保留外，古建築大多被炸毀。德國人基本上是浪漫的民族，特別重視思古之幽情。他們盡可能的恢復舊觀。記得在六〇年代去歐洲漫遊，到了科隆，一一訪問該地著名的教堂，尤其是仿羅馬式的建築，才發現都是戰後重建的。盟軍只留了哥德式的科隆大教堂。到了慕尼黑，市中心正在大規模的施工，除了造地鐵外，也是恢復中心地帶的風貌。

以霧峰林家來説，如果能解除指定，並盡量恢復舊觀是最理想不過了。

◆ 板橋林家花園一隅。

可是有些朋友堅持全面指定的原因，不是反對理性的維護觀，而是不願見到解除部分指定之後，地主可能從事的開發計畫。大家都還記得板橋的林家若干年前，在一夜之間把五座大厝推平的故事。這是開發中國家的悲哀：開發才有財富！如果在解除指定之後，政府仍可

運用公款協助地主重建，而地主也很驕傲的重建其祖先的生活環境，這個南北之爭就沒有必要了。即使部分排除指定，地主以新法建屋，若能以古蹟的環境為重，在造形上與土地使用上認真斟酌，也未嘗不可以接受。然而這恐怕不是地主的原意。

我常覺得在台灣保存古蹟，在觀念上應該與歐洲、日本不同，與美國相近。因為中國是古老的國家，住在台灣，歷史與美國相當，而在古建築的遺物上，尚不及美國。我們的建築，即使是被視為珍貴的，除了極少數的例外，大多不足百年，而且都在使用中。在這種情形下，古建築的保存不適於硬性的規定，而需要以另一種歷史觀來看待。

◆ 經重建後的板橋林家花園。（攝於1997年2月）

◆毀於一夕的板橋林家新厝。（攝於1975年2月）

　　我認為建築保存的觀念，一方面要
保存歷史，一方面要看到正在發展的歷
史。因為對於尚住在建築中的人們而
言，並沒有凍結歷史的條件。過去多少
年來，維護古蹟的朋友們乃至主持其事
的官府，要不斷的與古蹟的所有人，甚
至地方政府形成對立，都是因為保存的
觀念與生存的條件相矛盾。

　　今天也許我們應該發展出一種動態
的保存觀。要保存往日的成就，同時也
重視我們正在創造的歷史。以霧峰林家
來說，如果可以保存一切值得保存的，
其餘的部分，以追求今日生活需要的目
標建造或加建，而能呈現出現代人的建
築水準；協調古今，為現代生活留下見
證，對於未來的子孫，恐怕遠超過凍結
歷史所能達成的任務。不知古蹟界的朋
友們以為然否？　　（原文發表於2002.4.22）

◆已毀於921地震的竹山林家。（攝於1978年8月）

國家圖書館出版品預行編目資料

透視建築 = Looking into Architecture :
漢寶德著；黃健敏攝影
-- 初版. -- 臺北市：藝術家，2002〔民91〕
面； 公分.

ISBN 986-7957-40-7（平裝）

1. 建築藝術　　　2.空間藝術　　　3.都市－設計

920　　　　　　　　　　　　　　　91016688

透視建築 Looking into Architecture

漢寶德／著
黃健敏／攝影

發 行 人　何政廣
主　　編　王庭玫
責任編輯　黃郁惠・王雅玲
美術編輯　許志聖

出 版 者　藝術家出版社
　　　　　台北市重慶南路一段147號6樓
　　　　　TEL：（02）2371-9692～3
　　　　　FAX：（02）2331-7096
　　　　　郵政劃撥：0104479—8號藝術家雜誌社帳戶

總 經 銷　藝術圖書公司
　　　　　台北市羅斯福路三段283巷18號
　　　　　TEL：（02）2362-0578　2362-9769
　　　　　FAX：（02）2362-3594
　　　　　郵政劃撥：0017620—0號帳戶

分　　社　台南市西門路一段223巷10弄26號
　　　　　TEL：（06）261-7268
　　　　　FAX：（06）263-7698
　　　　　台中縣潭子鄉大豐路三段186巷6弄35號
　　　　　TEL：（04）2534-0234
　　　　　FAX：（04）2533-1186

製版印刷　新豪華製版・東海印刷
初　　版　2002年11月
定　　價　新臺幣380元

ISBN 986-7957-40-7（平裝）
法律顧問 蕭雄淋
行政院新聞局出版事業登記證局版台業字第1749號